21世纪高等院校艺术与设计系列丛书

新民艺设计

寻胜兰　彭琬玲　著

内 容 简 介

本书以中国民族、民间传统文化艺术图形作为元素，在此基础上"再造想象"、"二次原创"组构符合现代审美需求的新的图形，并结合现代设计加以恰当的运用，这也是"新民艺设计"的基本思想。本书主要分三个部分。第一部分讲叙中国传统图形元素及其造型方法、装饰风格，以及与现代图形设计的比较。第二部分作为重点，讲叙"新民艺设计"的再创造原理和创造方法。第三部分是实例介绍和分析新民艺设计课程训练的作品。本书是一本较为系统地讲述从民艺考察、元素提取到基本造型与设计应用的具有教学性质的教材。

本书适用于艺术设计类专业的本科生、研究生及从事设计专业人员的学习与阅读。

图书在版编目(CIP)数据

新民艺设计/寻胜兰，彭琬玲著. —北京：北京大学出版社，2013.2
(21世纪高等院校艺术与设计系列丛书)
ISBN 978-7-301-21890-7

I. ①新… II. ①寻… ②彭… III. ①民族艺术—设计—高等学校—教材 IV. ①J12

中国版本图书馆CIP数据核字(2013)第 002447 号

书　　　名：	新民艺设计
著作责任者：	寻胜兰　彭琬玲　著
策 划 编 辑：	孙　明
责 任 编 辑：	孙　明
标 准 书 号：	ISBN 978-7-301-21890-7/J·0490
出 版 发 行：	北京大学出版社
地　　　址：	北京市海淀区成府路 205 号 100871
网　　　址：	http://www.pup.cn　　新浪官方微博：@北京大学出版社
电 子 信 箱：	pup_6@163.com
电　　　话：	邮购部 62752015　发行部 62750672　编辑部 62750667　出版部 62754962
印　刷　者：	北京宏伟双华印刷有限公司
经　销　者：	新华书店
	889mm×1194mm　16 开本　10 印张　293 千字
	2013 年 2 月第 1 版　2023 年 2 月第 6 次印刷
定　　　价：	49.00 元

未经许可，不得以任何方式复制或抄袭本书之部分或全部内容。

版权所有，侵权必究

举报电话：010-62752024　　电子信箱：fd@pup.pku.edu.cn

前　言

　　进入21世纪以来，文化创意产业已成为当今世界经济模式中最活跃、最有影响的产业形式。文化创意产业的兴盛，突出地表明民族文化和地区本土文化独特的魅力，以及它所蕴藏的巨大拓展潜力。从美国动画片《花木兰》到《功夫熊猫》，可以看出，中国的民族文化元素在国际上创造了独具匠心的价值，令国人为之惊叹。世界经济的一体化标示着文化资财一体化的趋向，这究竟是机遇呢？还是挑战呢？不可阻挡的时代潮流向每一个从事艺术设计工作的人提出了一系列直接而深刻的疑问，值得人们思考！

　　传统文化元素和传统艺术形式究竟怎样予以正确的传承？传统元素再创造的基本规律是什么？这是笔者和很多艺术工作者一直在思考和探索的问题，借助江南大学设计学院视觉传达设计专业的民艺学教学做一个梳理和总结，便是撰写这本书的初衷。本书主要内容有3个方面：一是关于传统图形元素的提取与借鉴；二是关于新民艺图形的基本造型方法；三是关于传统图形元素在现代设计中的应用。

　　图形元素的提取、塑造和锤炼是基础造型训练的重要内容，然而，图形元素在现代设计中的应用只是设计活动的一种形式，现代创造性思维的训练也不可能仅停留在图形提取和应用的浅表形式上，现代设计的文化品质和文化精神的提升更是涉及创造性思维更深层次的问题，需要经过多方位的努力与探索。传统设计理念和传统设计方法是一套完整的创造体系，需要予以全面的认识和理解，才能从中找到传承的规律。然而，起步是最重要的，所有的成功都始于足下，源自于不断的实践和努力。建立在高度发展的经济技术基础上的现代设计体系，以及现代创造方法不仅为传统民艺再创造拓展了视野，还提供了技术上的有力支撑，现代造型理论和造型方法如能与东方传统构思理念与创造方法巧妙融合，对于民艺的再创造和现代延伸具有重要的指导意义。

中国传统艺术和造物文化历经数千年的发展，其内容极其丰富，品类庞大，对于传统文化艺术的传承需要几代人长期的共同努力。改革开放以来，与飞快发展的经济形式相比，我国的民族艺术设计教育发展迟缓，相关的师资也严重不足，因此，不少学校也没有能力开设民族艺术设计教学。江南大学设计学院的"民艺设计"教学由于课时有限、课程设置本身不完善，在教学上对于中国民族传统艺术和造物文化的知识，难以深入地予以介绍和讲述，也无法安排有关材料应用及工艺技术方面的训练，因而，课程往往只能主要体现在构思和创意方面的训练上。本书所展示的教学作品除了构思方法和创造方法仍需要深入探讨和提升外，对于不同材料的运用及产品结构上的思考和表现还有许多的不足，这些问题还期待在今后的教学中能够得以解决。从这个意义上来讲，这本书作为本人数十年教学工作和教学训练上的一个总结，如果能够给予青年学生和年轻的同行们有所启示和借鉴就感到很欣慰了，因此，并不是也不主张把它们作为民艺教学的模式，并且诚挚地欢迎与兄弟院校的同行们交流与切磋！

本书的第五章与第六章的所有案例，主要来自于江南大学设计学院视觉传达设计系的本科生及研究生的民艺教学实践，另有一部分来自于厦门大学嘉庚学院艺术设计系平面专业本科生、浙江万里学院设计艺术与建筑学院的部分师生以及北京联合大学广告学院部分学生的作品。在此，向厦门大学嘉庚学院的彭琬玲老师，浙江万里学院设计学院的王秀颖、陈立萍、翁律钢老师，北京联合大学广告学院乔鸿雁老师，以及为本书的成功撰写出版做出了贡献的所有同学表示衷心的感谢！

江南大学设计学院

目 录

第一章 概论 / 1

 一、关于"新民艺设计"的界定 / 2
 二、关于中国传统图形及造物形态的基本属性 / 3
 三、中国传统图形及造物形态分类列举 / 3
 四、传统图形与现代图形的比较 / 5
 五、现代图形的基本特征 / 6

第二章 中国传统图形及其造型特征 / 9

 第一节 中国传统图形的造型特征 / 10
 一、象征性 / 10
 二、抽象概括性 / 13
 三、整形观念与俪偶之相 / 14
 四、平面感与平视体 / 16
 五、装饰艺术性 / 17
 第二节 中国传统图形的装饰表现风格及其色彩 / 18
 一、传统图形的装饰表现风格 / 18
 二、中国传统色彩的审美特征 / 23
 第三节 民艺教学知识拓展 / 29
 一、建议开设民艺设计配套课程 / 29
 二、拓展训练教学内容——"临摹与仿造设计" / 29

第三章　民艺考察与图形元素选取 / 31

第一节　民艺考察的目的和内容 / 32
一、艺术考察的目的 / 32
二、艺术考察内容和举要 / 33
三、艺术素材整理与考察报告 / 35
四、关于民艺考察教学方法的几点建议 / 35

第二节　图形元素选取与塑造 / 37
一、元素的含义与功能 / 37
二、图形元素塑造的意义 / 37
三、图形元素的发现和选取 / 38

第四章　新民艺图形的创新原则与创新方法 / 43

第一节　民族传统图形创新的基本原则 / 44
一、融汇与贯通 / 44
二、巧用与开新 / 45
三、再造想象、二次原创 / 45

第二节　民族传统图形创新的基本方法 / 47
一、提炼概括 / 47
二、变异修饰 / 51
三、打散再构 / 56
四、借形开新 / 63
五、承色异彩 / 66
六、异形同构 / 71
七、转换拓展 / 73

第五章　新民艺设计与创造 / 75

　　第一节　新民艺设计的特质与发展方向 / 76
　　　　一、立足于民族文化，服务于现代产业 / 76
　　　　二、"设计传统"与"文化创意"的当代价值 / 76
　　第二节　新民艺设计教学的选题 / 77
　　第三节　新民艺设计教学训练形式 / 78
　　第四节　新民艺设计教学案例解析 / 81
　　　　一、脸谱戏纹 / 82
　　　　二、敦煌精彩 / 84
　　　　三、民族神韵 / 86
　　　　四、乡味十足 / 89
　　　　五、蓝白青花 / 94
　　　　六、汉字创意 / 97
　　　　七、异文同构 / 99
　　　　八、成语新解 / 103
　　　　九、系统设计 / 109

第六章　民族文化元素在现代设计中的应用 / 123

　　第一节　挖掘地方资源，提升现代产品的文化品质 / 124
　　第二节　民族文化元素在现代设计中的应用形式 / 124
　　第三节　民族文化元素应用的基本原则 / 126
　　第四节　民族文化元素应用案例解析 / 127

参考文献 / 149

第一章 概论

要求与目标：

(1) 了解和认识"新民艺设计"的基本概念和内涵。

(2) 了解和认识"新民艺设计"的课程性质、训练的基本内容和要达到的目标。

(3) 了解和认识传统图形与现代图形的基本属性和架构背景的根本差异和区别。

要点：

(1) "新民艺设计"教学形式大体可分3个部分：一是民族传统图形元素的提取和塑造，二是新民艺设计与创造，三是民族传统图形元素在现代设计中的应用。在具体教学中，可以是一与二的组合，或者一与三的组合。

(2) "新民艺设计"强调创新性，其核心价值是再造想象、二次原创。

一、关于"新民艺设计"的界定

在本书中所谓"民艺"借用了日本著名的民艺专家柳宗悦先生创立的"民艺学"中的"民艺"一词。20世纪80年代后期,我国著名的工艺美术理论家张道一教授依据我国工艺美术学理论对"民艺学"做了更全面的界定,其观点对本书具有重要的指导意义。潘鲁生教授在他的专著《民艺学论纲》中针对"民艺"的界定指出:"如果从社会学的角度民艺更贴近'民众艺术'……从艺术学和工艺科学的角度更体现'民间美术'、'民间工艺'、'民间技艺'的特征。"

本书中"民艺"一词包括的范围更广,不专指"民众的艺术",而是指中国民族、民间文化艺术和传统造物文化。

所谓"新民艺设计",关键在于一个"新"字,新图形和新的构想虽然从民族、民间的传统艺术形式中走来,但绝不是前者简单的移位和复制。所创造出来的图形和艺术形式,既保留了传统艺术的神韵又具有鲜明的时代特征,具有全新的视觉表现效果。

图1.1 "新浪网"藏族地区网站标志

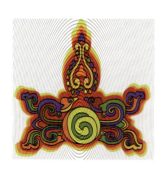

图1.2 新创藏族宗教图形

"新民艺设计"以中国民族、民间文化艺术和传统造物文化作为创作源泉,从中汲取中华文化精神和创造理念,打造具有东方文化品质、符合现代审美需求、适应当代科技发展的现代产品是新民艺设计的最终目标,如图1.1~图1.3所示。新民艺设计立足于民族文化和传统造物技艺的挖掘和再创造,立足于现代产业和现代产品文化品质的建构和提升,立足于民族艺术和传统造物文化的现代延伸和发展。民族文化和民族精神是新民艺设计的再造灵魂,而现代创造理念和创造方法则是新民艺设计创新发展的重要动力。

"新民艺设计"包含图形塑造和设计开发创新两部分,一方面要解决民族图形的提取和塑造,另一方面要进行民族图形元素的设计应用与开发拓展,其专业属性具有"设计基础"的性质特征。

《新民艺设计》一书包括3部分内容:第一部分为基础造型部分,即运用现代创意思维方法对民族、民间传统图形元素进行提取,并运用现代造型方法进行新的构想与再创。图形的提取与塑造是基础造型的重要内容,也是平面设计的基础性教学,分别在第二章、第三章、第四章介绍讲述;第二部分为新民艺设计的基本方法,设计是创新和策划的重要环节和过程,也是新民艺设计最终要

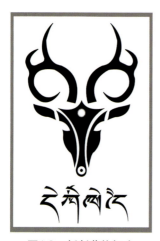

图1.3 新创藏族标志

以上3个图均为江南大学设计学院学生作品

完成的目标，这一部分主要体现在第五章；第三部分为应用设计，即以传统文化艺术元素和传统装饰元素的应用或开发作为目标，结合现代产品、视觉传达、公共艺术等进行的设计，这一部分在第六章介绍。

二、关于中国传统图形及造物形态的基本属性

在本书中所谓中国传统图形及造物形态一般是指来自中国传统文化、宗教信仰、绘画艺术、造物门类等的图形、造型形象和表面装饰。既包括由传统儒、释、道的文化思想观念所形成的象征图形、宗教符号图形、绘画艺术图形，也包括遍及民众衣食住行、游戏娱乐等的各种造物文化中的器具造型和表面装饰图形。

中国传统文化艺术和造物文化自原始彩陶时代以来，历经夏商周、秦汉魏晋、唐宋元明清历代文明和科技发展的洗礼和锻造，形成了丰富多元又各不相同的特征和风格，是代表东方文明的文化艺术瑰宝，它包括建筑、器具、服装、生活用品、文化用品、劳动用品、宗教民俗用品等，需要在认真学习的过程中逐步了解和认识。

图1.4 巴纹

中国传统文化艺术和造物文化由于社会属性和应用范围的不同，从属性上又可分为宗教阶层、宫廷贵族阶层、文人士大夫阶层和民间劳动者阶层，服务于不同阶层的造物在造型形式、材料选用、装饰风格上也不尽相同，在取选、借鉴及认知时需要认真地了解并加以区别。

图1.5 彩陶纹(马家窑文化)

中国拥有56个民族，由于不同的地理环境、气候条件、物产资源所形成的地域文化是形成各个民族不同造物样式、不同装饰风格的重要因素，需要在学习的过程中予以区分和掌握，才能达到恰当选取和优势发挥。

三、中国传统图形及造物形态分类列举

1. 文化符号类

来自宗教、民族文化、民俗信仰、氏族图腾、社会观念的各种符号、绘画、插图、装饰图案等，如太极、八卦、万字纹、盘长纹、佛八宝等，如图1.4～图1.6所示。

图1.6 彩陶纹(马家窑文化)

2．人工造物类(外观及装饰)

(1) 来自建筑及其构件。楼、亭、庙、塔、阙、牌坊、华表、城堡、门窗、梁柱、斗拱、雀替、照壁等，如图1.7～图1.9所示。

图1.7　华表　　　图1.8　山西应县木塔　　　图1.9　苏州园林窗景

(2) 器具类。鼎、尊、爵、壶、瓶、罐、盆、碗、灯、扇、卷轴、文房四宝、戏曲道具、家具、劳动工具等，如图1.10～图1.12所示。

图1.10　彩陶(马家窑文化)　图1.11　三星堆铜面具(四川)　图1.12　铜尊(西周)

(3) 装饰用品类。首饰、香包、袋囊、装饰挂件、中国结、璎珞、中国盘扣等，如图1.13～图1.15所示。

图1.13　针扎香包　　　图1.14　针扎香包　　　图1.15　针扎香包
(甘肃庆阳)　　　　　(山西阳泉)　　　　　(山西阳泉)

3. 自然景观类

具有本地域、本民族代表性的自然景观，如山川、河流等也同样是设计艺术创造可以选取的元素，如图1.16、图1.17所示。

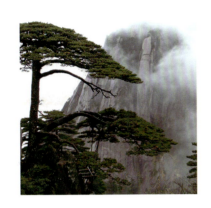
图1.16　黄山迎客松

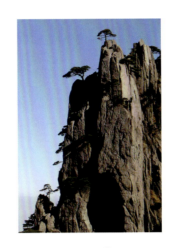
图1.17　黄山

四、传统图形与现代图形的比较

1. 传统图形与现代图形在创作观念上的不同

中国传统图形体系是一部经历了原始时代、奴隶制度时代到封建制度时代的历史史鉴。几千年来受到原始图腾崇拜、宗教信仰、封建帝制，以及地域民俗文化的深刻影响，不少图形依附于各种祭祀、帝制宗法的器具上，成为传播和彰显神权、族权、王权及等级权力的符号。另外，源自于各民族的图形更显示出不同民族信仰的特征。当然，这其中也有相当一部分是来自于原生态文化，代表普通劳动大众的审美意识的图形符号，这些图形符号以最朴素、最真诚的图形语言凝结着劳动大众的精神和情感，代表了劳动大众的心声。

中国传统图形涉及宇宙自然、人文社会、精神文化和物质文化各个领域。从内涵上看，具有强烈的象征意义和观念意识，从形式上看具有鲜明的秩序性、意匠性和形式美感，其品类呈现出多元化性质。既有像太极、八卦、万字、云雷之类以抽象几何形为特征的图形；又有大量表现形式丰富、写实性很强的装饰图形。前者以抽象图形来概括表现客观世界，后者用趋于具象的图形来表现抽象的观念。不少图形与形式已成为约定俗成的文化符号，反复出现在各种造物器具上。

不论来自哪一个地区的民族图形都是这个地区民族文化、民族感情的产物，也是这个地区民族精神的原动力。

2．现代图形设计以现代文明和现代经济为背景

现代图形产生于现代文明和现代经济结构下，与近现代印刷技术和摄影技术的发展密切相关。科学技术的不断进步为现代图形设计提供了各种可能，从活字印刷、石版印刷、胶版印刷到电子排版，从手绘、摄影到计算机运用等，现代图形设计的表现手段越来越丰富，设计师的自由创意空间也更为广阔。现代图形受现代经济、文化和科技的影响，特别是日益激烈的商业竞争，更成为现代图形设计快速发展的催化剂。现代图形可以讲早已超脱图腾崇拜、宗教信仰、封建观念的束缚，为了有效传达现代文化和现代经济信息，图形符号成为服务于人类大众、服务于社会文化和经济形势的一种特殊载体。借助高科技的发展，现代图形在材料运用、表现手段、形式美法则和审美标准与传统造型方法相比，都有了很大的不同。而随着现代设计的不断发展，现代图形设计作为一种创造体系在造型观念和造型方法上得到前所未有的提高和完善。继承传统艺术和传统造物文化不可能回到过去的原点上，而学习和掌握现代设计理论和现代造型规律有助于传统艺术形式的再创造，传统图形元素与现代形式的完美结合是古人的智慧与今人的智慧共振，也一定能产生出独具魅力的现代设计精品。

图1.18　太极内涵演绎
（作者：李强）

五、现代图形的基本特征

图1.19　外国图形

（1）崇尚简洁——现代图形崇尚简洁不仅仅是出于审美标准上的要求，更是因为现代图形简洁明快、便于制作，符合现代工艺加工条件。现代主义曾提出"少就是多"的设计观念，对世界工业设计产生过很大的影响。在快节奏的现代社会，简洁的造型、明快的色彩配置，折射出现代时尚与现代人明朗、积极的思想状态，简洁明快则作为一种调节剂给快节奏的生活和现代人提供了松弛、轻快的审美享受。

（2）缺损形的审美意义——现代图形中的"缺损形"的概念与中国传统图形的整形观念完全不同。中国传统图形求全求整，现代图形则利用打散或切割再构等方法，着意创造缺损形，这是物质丰富所带来的多样性的审美需求，以及人的个性化的审美需求。而现代图形创造则利用缺损形突破整形的概念，以达到创形的目的。

图1.20　运动会标志（美国）

(3) 正形与负形互为作用——由摄影技术带来的正形与负形，对现代图形产生了很大的影响。正负图形是对传统图形概念的重大突破。现代标志或符号图形大都借用正负图形的变化，达到简化的效果，如图1.21～图1.23所示。瑞士著名的图形艺术家埃舍尔所创作的大量图形作品，充分演绎出正负图形相辅相成的节奏美感。而中国传统图形从基本特征上来看，强调对原形(形的本身)本身的塑造，这是由图形所蕴含的文化内涵所决定的。正负图形拓展了艺术家对形态认知的视野，不仅用于现代平面设计，而且在现代艺术和装饰中也多被采用。

图1.21　现代图形　　　图1.22　女性医院标志　　图1.23　标志(加拿大)
　　　　　　　　　　　　　　　(美国)

(4) 错视创造多视角图形——错视图形是视觉成像技术发展的结果。矛盾空间图形正是利用错视原理创造出一种奇异的图形，来表达奇特的视觉心理。矛盾空间图形将不同视点和不同空间的图像有机地组合在一起，不仅创造了变化奇异的多视觉图形，还调动起极为丰富的想象力，如图1.24～图1.26所示。

图1.24　外国标志　　图1.25　毕加索的作品　　图1.26　现代图形
　　　　　　　　　　　　　　　　　　　　　　　　(作者：福田繁雄)

(5) 几何抽象图形构成原理——几何抽象图形来源于西方抽象派绘画和构成主义风格的艺术思潮的影响，如图1.27～图1.29所示。在绘画艺术中，抽象的形式最初只是对具象形态的概括与提炼，从艺术大师毕加索的作品"牛"和荷兰艺术家蒙德里安的作品"树"这两幅作品中，便可以理解西方抽象主义概念的含义。构成主义是1920年前后，在俄国产生的前卫派艺术。构成主义风格以几何形体的元素和结构为要旨，在视觉上追求光效应，强调视知觉心理的艺术表现，有的作品其组构形式以数理秩序作为依据，有的作品追求矛盾空间和"心理多维"的幻化空间。

总之，现代图形是现代科技、现代材料的产物，计算机技术和数字媒体使图形视觉走向多维空间，从根本上突破了传统图形的视野。从宏观到微观、从正形到负形、从二维到多维等，拓展了形的概念范围。现代图形设计技巧同样可以为传统图形创新提供有效的方法，并且还将进一步丰富传统图形的表现力和创造力。而传统图形、传统装饰技巧则将以其独具特色的文化内涵，提升现代设计的民族文化品质和民族艺术风采。民族文化是国家与民族内聚力的源泉，是国家和民族屹立于世界之林的重要基石；民族文化在现代社会生活中得以延伸，正是新民艺设计的最终目标。

图1.27　包豪斯学生作品

图1.28　招贴图形(作者：麦克莱特·考弗)

图1.29　图形(作者：瓦尔特·麦勒斯)

第二章　中国传统图形及其造型特征

要求与目标：

(1) 有目标地选择考察地区或者选择中国传统装饰艺术的某一种类别进行学习，认真了解传统文化元素或装饰图形的文化内涵、造型风格与表现特征。

(2) 深入了解和学习现代图形创造的基本理论，了解并掌握现代图形的创造表现规律及其与传统图形造型的根本差别所在。

要点：

(1) 民族传统图形深受中华传统文化儒、释、道等的影响和熏陶，并沁印着不同民族、不同地区风俗的文化色彩，带有浓厚的象征与意寓特色，需要深入、具体地了解才能正确加以运用。

(2) 中国民族传统装饰图形大都来自于剪、刻、雕、绘等各种工艺技术手段，由此产生的不同表现风格与表现形式是形成装饰艺术魅力的所在，也是装饰艺术生动感人的重要原因，这些可以通过具体的手工操作加以理解和认识。

(3) 以高新科技为背景的现代设计观念和现代造型，其表现技法丰富、设计视野开阔，是民族传统图形创新需要借鉴的方法，应该深入地学习和掌握。

第一节 中国传统图形的造型特征

一、象征性

象征性图形在中国传统艺术图形中占有很大的比重，其内容极其丰富，涉及图腾崇拜、宗教信仰、哲学观念、道德审美观念等各个层面。

贡迪南德·莫森说："中国人的象征语言，以一种语言的第二形式，贯穿于中国人的信息交流之中。由于它是第二层的交流，所以，它比一般语言有更深入的效果，表达意义的细微差别及隐含的东西更丰富。"

借鉴中国传统艺术图形时，应尽可能了解和查明原图形的文化内涵，才能适当地选择其应用目标。否则只能落入浅表的、貌合神离的低层次的形态组装之中。

中国传统象征图形内容丰富、涉及面广，最有代表性的包括生命的象征、力量的象征、权力的象征和吉祥观念的象征，如图2.1、图2.2所示。几千年来对于宇宙，对生命、力量、权威的意识，汇合为中华民族博大、雄浑的内在气质和精神。这些气质和精神又转化为造物文化，凝结在器具、视觉符号和艺术图形之中，这些是现代设计和新民族图形构成最值得发扬和继承的。

1. 生命的象征

人类对天、地、宇宙充满想象，也渴望从宇宙自然的规律中找到人类的起源、生存、发展的规律。这些对宇宙奥妙探求的思想和行为，从原始图腾、传统符号、传统器具装饰中都一一反映出来，表现出一种博大的胸襟和宽阔的视野。特别值得惊叹的是中华先民将这些充满想象和幻觉的意念用视觉图形的形式表现出来，表现出无可比拟的创造智慧。

生命的象征，显示出中华先民对宇宙生命充满着崇敬和期盼，蕴含着一种博大和极尽探索的创造潜能，如图2.3～图2.5所示。

2. 力量的象征

对力量和权力的欲求，是人类在与大自然长期斗争中自主升腾的需求。人类在变幻莫测的大自然斗争中，从恐惧、崇拜猛兽开始，到祈盼自己拥有强大的力量以征服自然、征服猛兽。这些观念

图2.1　太阳鸟纹金箔饰（金沙遗址）

图2.2　太阳神(萨满教符号)

图2.3　艾虎(陕西剪纸)

鱼带莲　陕西安塞

图2.4　鱼人(北方剪纸)

图2.5　菜心孕子(陕西宜君)

和思想都一一表现在人类衣食住行的各种器物，甚至自己的肉体上。在各种器具、建筑中表现出来的动物或神兽，大都夸张和强调其勇猛、矫健有力的身姿，从一个侧面折射出人类对力量的仰慕和崇敬，如图2.6～图2.10所示。而龙、凤、麒麟则是古代工匠和艺人想象出来的神兽神鸟，有着通天地、降鬼怪的无比威力。

流传至今的农村儿童用的虎帽、虎鞋、虎枕及布老虎玩具等，实际是远古虎图腾崇拜观念的遗存。其美好的愿望就是希望后代长得像老虎那样健壮、有力，并且得到老虎的保护。可以讲民间美术中对虎的创造，融入了人类的主观意识，是力量和情感的共同体。

在历史的进程之中，人类创造了工具，也创造了物质文明。具有代表意义的纪念性建筑和其他用于战斗的兵器、劳动工具等同样是一个国家、一个民族精神和力量的象征。

如长城——以其雄伟的气势及历经战争磨砺的沧桑成为中国人铁血意志的象征。

鼎——古人用以祭祀天地的道具也是作为封建社会等级和权力的象征物，如图2.10所示，而"三足鼎立"一向作为政权稳固的代用词。在现代，鼎则成为中华民族精神世界的载体，象征着民族的力量。

山——以其稳重、高耸入云、磅礴的气势，不仅作为力量的象征而受到人类的尊崇，而且以"占山为王"体现出势力范围的拥有。

斧——作为劳动工具、兵器或祭祀用的道具，均被用作力量和权力的象征符号；斧在中国被推测为父权制度的象征物，在中国皇帝天子服饰"十二纹章"中，斧头的形象象征"决断"，这也可以理解为是一种至高的力量和权力。

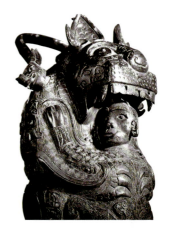

图2.6　虎食人卣(商代)

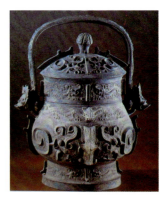

图2.7　公卣(西周早期)

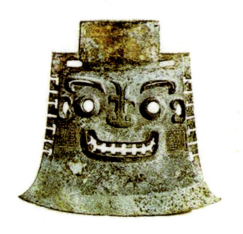

图2.8　人面钺(商代)

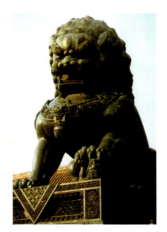

图2.9　石狮(北京)

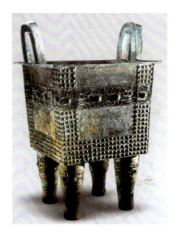

图2.10　兽面乳钉纹方鼎(商代)

生命的象征，显示出中华先民对宇宙生命充满着崇敬和期盼，蕴含着一种博大和极尽探索的创造潜能。力量的象征，是人类在与自然长期斗争中出于自卫而升腾的需求，力量和权威是克敌制胜的法宝，这种带有特殊指向的器具和造型是人类文明的重要印迹。而传统图形的延伸和再创造很重要的是对原图形深层次的认识和理解。

3. 吉祥的象征

自古以来，人类饱受天灾猛兽之苦，渴求和祈盼安定、富足的生活，吉祥图形反映出人类对于美好、安定生活的祈盼。对于吉祥、富贵、平安向往的动机，普遍的存在于中国人的思想观念中，著名的民艺学专家张道一教授依据传统"五福"的概念，提出中国传统吉祥观念"福、禄、寿、喜、财、吉、和、安、养、全"十字云，全面概括了中国传统吉祥文化习俗。

"祈福与辟邪"是吉祥观念相辅相成的两种表现形式，因为驱邪、辟邪才能纳福保平安。这种观念反映在传统装饰和民间美术中，也必然包括这样两个方面内容：一方面门画或民间泥塑中的门神、神兽具有辟邪的意义；另一方面则有福娃、喜娃、喜鹊登梅、龙凤呈祥等表达祈福愿望的各种装饰用品，如图2.11～图2.13所示。"祈福与辟邪"装饰题材成为中国传统建筑、家具、服饰、器具、生活用品、民俗用品、祭用品等各种造物装饰的重要内容。

吉祥图案图形除了运用谐音、比兴、借喻、指代等象征的方式来表现主题外，还以各种具象的植物、花鸟鱼虫形象表达抽象的吉祥概念，如"鹤鹿同春"是对年长者健康长寿的祈祷；"喜鹊登梅"是对喜庆佳事的祝福。中国的百姓将吉祥图形作为装饰布置在日常生活之中，融于人们的心底，成为世代相传的精神财富。现今，在我国各地还存留着大量的吉祥文化遗产，祈福吉祥是中华民族亘古不变的文化心态，在新时代，吉祥的观念也必定以新的形式出现在现代人的生活之中。

图2.11　鲤鱼跳跃龙门（南京剪纸）

图2.12　吹箫引凤（湖北剪纸）

图2.13　寿星（南京剪纸）

二、抽象概括性

在中国传统装饰图形中抽象几何图形占有重要位置，这些抽象图形大都来自以下几方面。

(1) 来自天地、宇宙、星辰、自然景观现象中的图形。

(2) 来自然界中的动植物、生物等各种形态。

(3) 来自古代哲学观念和宗教祥瑞观念的图形，如太极、八卦、天圆地方、规矩、盘长、方胜等。

中国传统(包括民间)抽象几何图形，简洁、凝练，完全具备现代符号的基本特征，其中像太极、八卦这样的图形集现实与想象于一体，表现出中华先人超自然的造型能力，如图2.14～图2.16所示。1997年李政道博士发表了他的有关"艺术与科学"的学说，他指出："自古以来中国哲学就基于一个概念，即所有的复杂都是从简单性中产生的。如老子说：'道生一，一生二，二生三，三生万物。'"这句话很准确地指出了传统象征图形产生的本源意识。

图2.14 八吉纹(战国铜器纹)　　图2.15 彩陶纹(马家窑文化)　　图2.16 彩陶纹(马家窑文化)

有关原始几何图形的起源，杭州丝绸博物馆馆长赵丰先生在他的专著《丝绸艺术史》中也指出："对自然界(以动物为主)的模拟(包括自然界和由此而来的图腾)和对编织物的模拟是两个并行的源头。前一个论点已在最近的考古研究中得到进一步证实。如回形纹源于鱼纹、涡纹源于鸟纹、山形纹源于蛙纹、'S'纹源于蛇纹。后一论点在民族学和考古学中得到证实。"而在青铜器时代的各种礼器的装饰中，在主体动物的周边及间隙之处，布满各种小几何纹，如回纹、雷纹。此外，战国到汉初的织物上也织有回纹、

"S"形雷纹、点纹、十字形纹、菱形纹，表现出相关纹饰的传承性，如图2.17～图2.19所示。

图2.17　巴纹

图2.18　万字纹

图2.19　三角形雷纹(战国)

中华先人所表现出的超自然的造型能力，除了是从无数的"图像传承"中获得了大量的形象外，还通过巫术、祭神等仪式，在神灵的精神驱动下，所产生的带有想象的超自然形象，它们是由精神体转化为物质体的图形，是现实与想象的化合体。大量具有吉祥寓意的抽象图形，其造型简洁、概括、形态优美；或庄重，或典雅，或采取静中有动之势、连绵不断，具有很强的再创造潜力，其表现规律值得探讨和研究。

三、整形观念与俪偶之相

中国传统装饰图形的"整形观念"表现在两个方面：一个所谓"整形"是由两个相对的图形构成的；另一个所谓"整形"指的是形的完整性，即有头有尾不可残缺。

"俪偶"这个词在现代汉字字典中表示成对成双。

俪：成对的，双的。　　俪影：指夫妇。
偶：双数，成对的。　　伉俪：指夫妻。

中国传统装饰图形的整形观念，是以成对成双的"俪偶"现象出现的。整形观念俪偶之象，来源于太极这一古老的哲学观念。"太极"的核心："道生一，一生二，二生三，三生万物，万物负阴抱阳。"太极的阴阳观念，包含了一阴一阳、一天一地、一男一女，万物相对相承的现象。太极符号以一个整圆，一黑一白首尾相接的阴阳鱼构成，其本身就反映了俪偶之象的整形观念。中国传统装饰图形的整形观念，折射出中华民族崇尚事物完整与圆满的审美心态。

图2.20 八卦阴阳鱼(陕西洛川)　　图2.21 抓鸡娃(陕西安塞)　　图2.22 双凤(晋代金饰)

太极这一古老的哲学观念成熟于秦汉时期，千百年来深刻地影响着中国人的思想，并且深刻地影响着中国人在书法、诗赋及其他门类的艺术创作活动。刘师培先生说："汉字的主体是一种对仗、押韵、字数等因素的格律体。对仗是一种明显的'俪偶化'。"他引用《文心雕龙·诠赋》中的句子"大化赋体，禽飞而并翼，星缀而连珠"说明汉字受"俪偶化"心态影响的构成特征。朱光潜先生在分析中国汉字的构造时说："汉字的构造和习惯往往影响思想。用排偶文既久，心中也就于无形中养成一种排偶的习惯。以至观察事物都往往求对称，说到'青山'就不得不说'绿水'，说到'才子'就不得不说'佳人'。"

传统装饰图形不仅关注图形形态本身的完整性，对装饰的各部分的完整与统一也是精心布局。在各种装饰中很少出现不完整或残缺的图形。不仅如此，从宗教壁画、传统绘画及民间年画等艺术形式中都可以看到面面俱到、多样统一、完整和谐的构图形式，"整形观念"折射出中华民族在审美意识上的整体、圆满、统一的思想。与此同时，"整形观念"还造就了传统艺人对于形态自身的起伏变化，形态首尾的呼应和顾盼，形与形之间的穿插与迎让，形与轮廓之间的契合，细致入微、着力塑造的高超技艺和智慧。

图2.23 "喜相逢"纹样　　图2.24 双凤纹(唐代玉器)　　图2.25 双凤纹(战国漆器)

四、平面感与平视体

"平面感"被看作是中国传统图形造型的另一重要特征之一,从剪纸、皮影、年画到汉画像砖石上的图形,都是在二维空间中"经营"表现的,如图2.26~图2.28所示。

工艺美术教育家雷圭元先生所总结的中国传统装饰图案的构成规律,提出了"三体"格局的观点,即格律体、平视体、立视体。这三体中除了格律体是几何分析的组织结构外,平视体和立视体都属于自然形态的构成法。

"平视体"的构成法是传统图形构成的基本方法之一。"平视体"类似"剪影"的手法,它打破焦点透视的格局,采用平行移动视线、相等距离观察的方法,所表现的对象一律平视,不表现顶部与底部。"平视体"摒弃了空间前后的变化,形与形之间横向平列或上下平列,形的大小变化依据内容和主题排列,可以"人大于山"、"牛大于树",形与形之间互不遮挡。平视体的构成方法,集中关注于形态本身,并善于抓住形态的轮廓特征予以夸张。所表现的形态,简练传神且动态生动,富有戏剧性和装饰美感。在处理形与形之间的关系时,大都采用"迎让"、"呼应"、"穿插"的方法构成形与形之间和谐、统一、富有韵律的局面。

图2.26 八仙过海(广东剪纸)

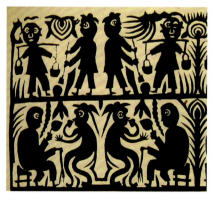

图2.27 人与猴(甘肃祁秀梅)

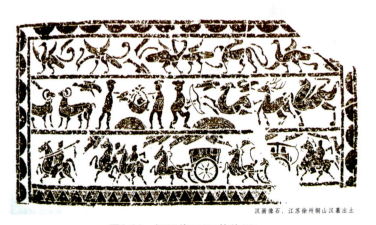

图2.28 汉画像石(江苏徐州)

"平面感"是中国传统图形装饰风格的重要特征。"平视体"的造型方法在民间服装、鞋帽、围兜及儿童玩具、装饰挂件中常见,如图2.29、图2.30所示,在20世纪五六十年代农村儿童所穿戴的虎头帽、虎头鞋的造型大都采用二片或者三片平面形态,合围成三维的立体形式,所借用的动物形态保持了正视与侧视、俯视几个面的相对完整性。

"平视体"直接影响到我国的建筑、服装、服饰、工艺美术用品等各个方面的造型。即便是在建筑装饰的三维空间中,各种立体的梁、柱、基石的装饰仍然保持了各个正视面形态的完整性。作为圆雕的佛像,其正视面的衣纹线,往往是依据平面装饰的需要加以归纳整理的,具有很强的形式感,这也是以中国为代表的东方传统雕塑的重要特点之一。

图2.29　虎围嘴(湖北鄂州)

图2.30　兔围嘴(我国北方)

五、装饰艺术性

"装饰"作为名词属性大都指依附或作用于器具、服装、建筑、生活用品的图案纹样,如图2.31所示,也包括人类装饰自身的图案,如"纹身"等。作为动词属性则是指艺术设计创作的全过程。著名美术理论家陈绶祥先生在《中国云纹装饰》一书提序中指出:"当代所谓'装饰'已有了越来越多的含义。但仅就这一词汇的汉字本义来讲,它应当主要指人类社会生活中所通行的美化物体与美化自身的艺术,也应当包含着这类的艺术设计……"

图2.31　漆器(贵州彝族)

装饰艺术性是中国传统装饰图形的重要特征,其特点表现在两个方面,一方面是图形的创意与构思,另一方面是图形的装饰表现形式。传统装饰图形在文化内涵上具有较强的象征性与寓意性,可以讲是中国传统文化意识和审美观念在造物和工艺美术上的物化结果。其

图2.32　羌族口水肩(围嘴)刺绣图案

特点是善于以各种夸张的、抽象的或指物言他等指代性图形来表达内容和主题。而形式感是"装饰"的本质特征。节奏、均衡、韵律、单纯化、秩序化、条理化、动与静、对比与调和、多样与统一是装饰效应的基本形式。传统装饰图形其本身依附于各种材料，为了适应材料与加工技术的需要，其装饰手段表现出鲜明的工艺性和意匠性。传统装饰图形鉴于观念与审美意识的表达和工艺制作技巧上的需要，在创意与造型上，强调夸张，强调图形的意象特征，在表现形式上着意渲染装饰美感和形式律动。深入学习和了解传统装饰图形在创造上的表现特点，对于我们正确学习和把握传统图形的创造精髓，并予以发扬光大是很重要的。

传统装饰艺术涉及面广，在下一节内容中仅选择具有历史代表性的彩陶装饰、青铜装饰、画像石装饰、剪纸装饰在工艺和装饰表现上的特点予以概述。

图2.32所示为四川地区羌族儿童口水肩(围嘴)围嘴上的装饰称为"如意菊花纹"。羌族刺绣多以花卉为题材，纹饰色泽鲜明，造型饱满。如意云头纹是羌族装饰"母题"性纹样，在服装、鞋帽上反复出现。

图2.33　贵州苗族刺绣图案

图2.33所示为贵州苗族刺绣图案，其题材古老而原始，龙纹是重要题材之一。龙的形象充满想象，或是龙头鱼身，或是龙头蛇身，并配上牛角，色彩神秘而丰富。色彩红绿相间，点缀黑与白色，既对比又协调，表现出成熟的配色技巧。

第二节　中国传统图形的装饰表现风格及其色彩

一、传统图形的装饰表现风格

中国传统装饰图形主要来自建筑、器具、染织品、宗教、祭祀用器、书画文玩等各个方面，涉及的制作材料有陶土、布帛、木竹、砖石、金属等。因此，其装饰手法千姿百态，异彩纷呈。各个历史时期的宗教、民俗文化、社会观念和审美意识是形成装饰艺术风格的内在因素，而不同材质、不同工艺制作技巧，则是影响装饰艺术形式的直接原因。

艺术创造的真正魅力与造型手段、装饰表现风格极为相关。表现形式、表现技巧往往是作品标新立异、引人入胜的重要因素。选择传

图2.34　朱仙镇年画

统装饰图形作为元素进行再创造,应该认真研究传统图形装饰风格表现的形式特征,包括传统图形在制作工艺上的特点。在具体的再创造过程中尽可能地保持传统图形在表现风格上的基本特征,也是保留传统艺术神韵的重要因素。

下面就传统装饰在不同历史时期,最具影响和代表性的表现形式与风格进行阐述。

1. 生态盎然的彩陶装饰——自然美

原始人类在生产力极为低下的情况下,必须依赖大自然提供的各种生态资源而生存,原始彩陶上绘制有众多的水纹、鱼纹、植物纹等,十分清晰地反映了这一状况。与此同时,在自然环境极其恶劣的条件下,原始人类不断受到猛兽的侵害及战争与死亡的威胁,使人类对天体、宇宙充满了神秘和恐惧感,因渴求认识和了解而乞求于巫术和图腾崇拜。在这种情况下,原始彩陶及彩陶上的纹饰也必然成为族群的精神共同体在物质文化上的一种表现。部分原始装饰还作为氏族图腾或其他崇拜的符号而被传承。

彩陶上的纹饰除有具象性的动物图形外,还有大量的抽象几何纹样,如曲线、直线、水纹、旋涡纹、三角形等。根据考古专家的论证,这些抽象的几何形花纹也是由动物图形演化而来。有代表性的几何纹饰可分为两类:螺旋纹由鸟纹变化而来;波浪形曲线和垂幛纹由蛙纹演变而来。在最初的时代,这些几何抽象纹样都是有文化意味的图形。随着岁月的流逝,带有"意味"的形式因重复的分割而逐渐地失去了原有的意味,而变成规范化的一般性图形。各种直曲线和流动旋转的形式成为原始彩陶装饰的主旋律,如图2.35~图2.37所示。对于抽象的几何线形的认识,需要更多的概念、想象和分析、概括能力。从写实到象征、从形到线,原始人类不自觉地创造和培养了一种单纯的美,并归纳了广大世界中的节奏、韵律、对称、均衡、间隔、重叠、粗细、疏密等形式美规律。这是数万年前极为伟大的创举。

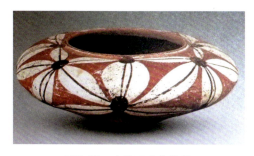
图2.35　大汶口文化陶钵

图2.36　半坡型彩陶

图2.37　仰韶文化船形陶

虽然彩陶纹最初承袭了远古的图腾崇拜的意识，但是，与商周奴隶社会青铜器纹饰相比，仍然盈满着原始先民与大自然同呼吸的质朴情感，特别是前期彩陶简洁的线条、明快朴素的大色块、流畅自如的笔势，表现出自由舒展、生态盎然、稚气可掬的装饰风格。这种风格与现代艺术崇尚的简洁、抽象的审美意识不期而遇，成为现代艺术家仿效参考的珍贵资料。

2. 错金镂彩的青铜装饰——庄重、威严

商周至春秋战国时期是青铜器的鼎盛时期。商周时期迷信成风，奴隶主阶级出于对天命的崇信，一些青铜器主要用于祭祀、礼仪陈列，并被赋予特殊意义，成为青铜礼器和封建贵族划分等级的标志。青铜装饰在这个时期作为一种特殊含义的语言，其审美形式主要服从于特定的社会制度与宗教意义。庄重、威严以至神秘怪诞成为这个时期青铜装饰的主要风格，如图2.38～图2.40所示。

青铜装饰根据浇铸工艺的特点与成型方法确定其装饰工艺特征，即利用浅浮雕形块和线刻相结合的装饰手法，有的装饰还采取多层次雕刻装饰的效果。居于器形重要部位的主饰面，其纹形的地方用阴刻装饰线，这种多层次装饰，被称为"三层花"。"满纹"也是青铜的多层装饰的别称，它凸出底面形成浮雕状，主纹之外的空间刻满精细的底纹。而在主纹部较宽形凸出底面形成浮雕状。

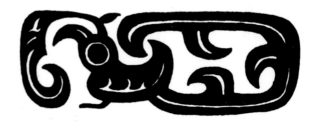

图2.39 青铜山云纹(商周)

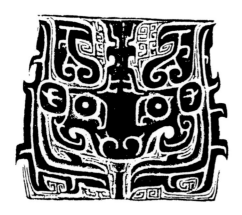

图2.38 青铜饕餮纹(商周)

图2.40 凤鸟纹(商周)

青铜装饰在构图上讲求适形、对称。其造型规范，用线平直刻板，是一种定型的装饰范式。总体风格严正、肃穆、震撼，具有很强的张力，与祭祀、礼仪所营造的氛围十分协调。

从制作工艺来看，原始彩陶的描绘工具类似毛笔，主要靠手绘，所创造出的装饰线条流畅、圆润、生动而具有速度感。而青铜器上的线条与纹饰，则需要依据模、范铸造。为了便于脱模，装饰用线多以直线造型，形的拐角呈圆形，如图2.41所示。

3. 雕琢、拓印的砖石装饰——古、拙、生动

盛行于战国、秦汉时期的瓦当、空心砖及画像石和画像砖艺术等，是古代建筑、祠堂、墓室装饰构建的主要用材。秦汉时期，随着城镇的扩大，各国广建宫殿。声名中外的阿房宫、未央宫便是当时建筑艺术的顶峰。另一方面，崇信死后升天而重厚葬的观念，更促进墓室建筑规模的宏大。

秦汉时期，宫廷贵族的墓室建筑不惜工本，将帝王贵族的政治思想观念、宗教信仰观念及生前生活习俗等方方面面内容，都倾注在建筑装饰和壁画之中，致使这一时期的建筑工艺和墓室装饰工艺得到空前的发展，并在艺术上取得很高的成就。

瓦当为瓦的端头，俗称"瓦头"。由于位于屋檐而成为建筑装饰的重点。战国及秦汉时期的瓦当有文字吉语瓦当，动物、神兽瓦当，人物习俗瓦当等，如图2.42所示，其中反映易经、五行、四神的瓦当最能反映这个时期先民对天地神灵的宇宙观念。

画像砖以四川成都地区出土最多，最有代表性。四川成都地区出土的画像砖多反映劳动生产场面和社会生活。从采桑、狩猎(如图2.43所示)、种植、酿酒到宴乐、杂耍、格斗都与社会贴近，真实生动地反映了几千年以前的社会生活。

战国、秦汉时期的艺术风格整体上突出一个"动"字。无论是流动的云气纹、奔腾的走兽飞禽，还是歌舞、宴乐、射骑的各种人物，都刻意追求瞬间动势和速度感。对形态则注重侧面影像，突出外形特征和神态，而忽略细节。在构图布局上讲求匀称而盈满。"平面感"这一造型特点，在画像砖和画像石艺术上表现得十分明显，反映出一脉相承的艺术传统。

此外，作为瓦当、画像石、画像砖所派生的艺术形式就是拓印。在纸上拓印砖石上的图像，由于拓印受力轻重不同，凸起的纹饰墨色饱满，凹下的部分纹饰疏朗有致；又因拓印技巧的不同，所拓形态的墨色或轻或重、起伏斑驳、肌理纹络清晰，视觉效果十分生动。

图2.41 青铜器(西周中期)

图2.42 瓦当(秦汉)

图2.43 狩猎(秦汉画像石)

4. 灵透质朴的剪刻装饰——灵、透

剪纸和皮影是以剪、刻、透雕为特征的民间装饰。现今所出土的我国最早的剪纸是南北朝时期用于丧葬的团形剪纸。在我国，剪纸是普及最广、最为百姓喜欢的艺术形式，并因工艺制作简便，在中国广为流传。剪纸艺术与民俗活动、地域文化密切相关，其品种繁多，有窗花、门笺、喜花、灯花、绣品花样及用于丧葬礼仪的刻纸，如图2.44～图2.46所示。剪纸艺术在我国分布很广，并且有"南巧北壮"之说。陕北、陕西一带的剪纸，简洁粗犷，虽然不如南方剪纸细巧，却造型古朴，神韵生动。而江南一带，如扬州和南京的剪纸，其造型灵动清秀、表现细腻。

剪纸作为人类本源艺术的一种形式，主要出自于农村劳动妇女之手，所表现的形态都是她们耳濡目染、烂熟于心的素材。没有经过专门训练的农村妇女创作的造型，多以质朴、纯真、活泼、夸张为特征，表现出原生态艺术真挚的情感，历来得到艺术大师们的认可和赞叹。剪纸、皮影之类的装饰形态，受平面纸张工艺和驴皮等材料的制约，注重形的轮廓特征，其造型简练、夸张，强调大动态上的传神性和装饰性，而"透、露、巧"则是剪纸和皮影艺术独特的形式语言。

图2.44 老鼠嫁女（明清传纹）

图2.45 鹊桥会(江苏邳县剪纸)

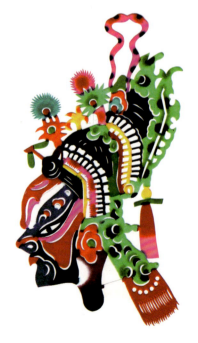

图2.46 河北蔚县点彩剪纸

二、中国传统色彩的审美特征

中国是一个多民族的国家,不同地域、不同民族形成了各自不同的色彩信仰和审美习惯,但是,作为以汉民族为主体的中华文化观念,仍然是影响各民族色彩审美的最主要因素。如以"五行说"为核心的"五色"观念,就是一个影响深远和广泛的色彩体系,它在一些少数民族的服饰与建筑装饰上也不断出现。

在我国,由于地域和民族文化的差异形成了不同民族的色彩系统和审美观念,仍需要具体地予以探讨与总结。限于篇幅,本书仅以总体角度,对我国的传统色彩体系及其特征做概括的阐述。

1. 以"五色"为中心的色彩体系

"五色"发源于五行。"五行"是中国古老哲学观念的一个重要内容,"五行"观念涵盖了时辰、气候、方位、神灵、人文社会等物质与精神的各个方面。"五行说"将天地宇宙、万物万象按照东、西、南、北、中5个方位对应起来,进而解释万物万象相辅相成、相对应的关系。五色则对应五方,带有强烈的象征意义,即所谓东方者太昊,其色属青,故称青帝,以掌春时;南方者炎帝,属火,赤色,故称赤帝,以司夏日;居天下之中者黄帝,其色属黄,支配四方;西方者少昊,其色属白,故称白帝,掌管金秋;北方者颛顼,其色属黑,故称黑帝,以治冬日。从而给五色赋予了特殊的文化内涵。

张志春先生在其专著《中国服饰文化》一书中写到:"在漫长的历史进程中,中华民族有着从一到二再到四,再到五的历史性色彩图腾崇拜式的演进。简单地说,一是红色;二是黑白二色;四是青红黑白;五是青红白黑黄。"即"宏荒期尚红;夏商期二元对立,尚黑尚白;西周期四方模式,青赤黑白;春秋始五行横式,四色并坐,黄在居中"。从一色到二色直至五色,揭示了中华民族对色彩从发现到感悟的审美历程。

图2.47和图2.48所代表的是以阴阳五行观念为内涵的"五色"系统。

图2.47 彩塑座虎(陕西)

图2.48 农民画(陕西安塞)

图2.49　少数民族刺绣

图2.50　山东郎庄面塑

图2.51　婚庆装饰（现代）

中国传统色彩体系以"五色"为主体，创造了以不同主色调为中心的配色形式。而五彩并用在我国礼仪、婚嫁的装饰、服装刺绣装饰、戏剧脸谱装饰及宗教绘画(如藏传佛教)中运用最多，体现了一种对昌盛、辉煌世界的向往。楚汉时期漆器装饰上所创造的"杂五色"是在正五色的基础上配以其他间色，其装饰效果更加绚丽多彩。"正五色"与"杂五色"对后世的器具和服饰装饰也都产生了深刻影响。

2. "二色"与色彩阴阳观

著名学者靳之林先生在其专著中提出了在中国民间美术的色彩体系中，称之为"阴阳观"的色彩观。"色彩阴阳观"发源于太极阴阳，即"二气相交，产生万物"。文章指出："中国民间习俗，男女婚嫁和生命繁衍时多用'红色'(如图2.51所示)；而丧葬礼仪时则多挂'白色'。二者并称为'红白喜事'。在旧式婚俗中，男披红，女挂绿，民间叫做'红官，绿娘子'，是太阳的红色与大地草木的绿色的结合。按这种阴阳合一的色彩观，各民族有自己不同的色彩组合选择，如虎图腾崇拜的民族'以黑虎为天、为父，以白虎为地、为母'，以黑白象征天地、阴阳、雌雄。"

在中华色彩应用系统中以二色为基调的色彩配置，也是一个重要的特色。最有代表性的有青花瓷中的蓝与白、蜡染中的靛青与白、汉代漆器中的红与黑及中国画中的黑与白。二色配色表达意境明确，给人鲜明的感染力。二色看似简单，却可以创造出变化万千的装饰效果。

青花瓷装饰的蓝白色调，精美而典雅，如图2.52、图2.53所示。唐宋以来中国的青花瓷营销出口到东南亚，乃至英国、法国等欧洲国家，其蓝白二色及独特的中国式图案装饰成为风靡欧洲上流社会的时尚经典，并由此引发了欧洲的"中国风"装饰艺术潮流。蜡染中的靛青与白，质朴而自然，如图2.54所示。据专家们考证，在唐代，流行

图2.52　青花瓷瓶(明代宣德)

图2.53　青花蛐蛐罐(时代不详)

图2.54　蜡染(江苏)

于皇宫贵族的服饰中的蜡染曾经是多色调的，只限于皇宫贵族使用，作为普通百姓则只能用蓝白两色。然而，正是由于这种限定，成就了以靛青为主体的蓝白装饰。蜡染以其蓝白简洁而明朗的色调，创造出变化无穷的装饰纹样，在中国民间流传了上千年，足以证明其经久的生命力。

楚汉漆器(如图2.55、图2.56所示)以红色与黑色为主色调，不仅创造了华夏"南国"独具特色的色彩体系，而且其融合了原始宗教、巫术和地方审美文化的色彩观念对后世传统美术设色也产生了深远的影响。"尚赤"是楚地的一种习俗。根据历史典籍记载，楚人的远祖有拜日、崇火、尊凤的原始信仰。作为"日神"和"火神"远裔的楚国人，依照原始信仰的传承，崇火必拜日，拜日即崇火，进而崇尚红色。"尚赤"以红色为尊，红代表吉祥、喜庆、健康；黑代表广博、深厚、稳健。随着装饰纹样的各种组合变化，单一的红黑二色呈现出五色般光彩。在历史的反复演进中，红与黑更以深刻的文化内涵成为民族精神的标志性符号。

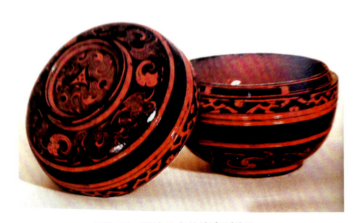

图2.55　彩绘云龙纹漆盒(秦汉)

图2.56　漆器(楚汉)

中国画的黑与白更是以其庄重、深邃或飘逸、洒脱的笔墨境界，独占世界文化艺术之林。"墨分五彩"十分精炼地概括了中国画"以少胜多"的艺术特色与用墨技巧。从山川河流到村落田舍，从花鸟鱼虫到飞禽走兽，中国画尽写人间美景，扬洒着历代文人艺术家的精神和情感，表现出极高的艺术品质与感染力，如图2.57、图2.58所示。黑白二色以简洁、明确的手段在图形的直曲对比、聚散对比、线面对比、刚柔对比、正负对比等多方面的形式技巧上，发挥着多彩并用所不易达到的装饰效果。

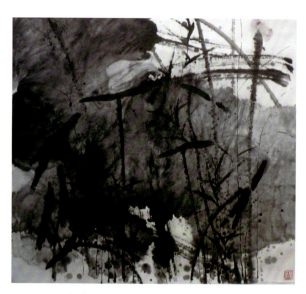

图2.57　水墨画(作者：石墨)

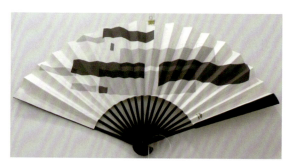

图2.58　苏州印象(扇面画)

3．色彩的象征性

象征性是中国传统色彩的重要特征。传统色彩往往超脱了色彩本身的物理性质，被各种观念和审美意识赋予了特定的文化内涵。

《周礼·冬宫·考工记》载："画缋之事，杂五色。东方谓之青，南方谓之赤，西方谓之白，北方谓之黑，天谓之玄，地谓之黄。青与白相次也，赤与黑相次也，玄与黄相次也。"

从上面的文字看，五色对应于五方。封建帝王则利用五行的方位观念，确立君、臣、将、相等的至高地位与权力，五色便成为代表地位与权力的象征色彩。这些都具体地体现在建筑、服饰的等级划分上，用于皇室贵族的建筑装饰、服饰、器物等的色彩，普通百姓是不得使用的。

下面以赤、青两色为例阐述如下。

(1) 赤——太阳生命的象征。

太阳与火都是万物生存之源。原始人类崇拜太阳，崇尚红色，完全出于生存的本能。血也是红色的，代表着生命的活力。据专家考证，原始人类在人的尸骨上涂上红色，代表了对人死后复生的期盼。

秦汉时期，楚人的远祖信奉于拜日、崇火、尊凤等原始宗教。楚汉漆器及棺木上有大量红、黑两种漆料绘制的装饰纹样(也有以红、黑为主，杂以其他色的)。除了起源于地方原材料方面的原因外，原始意识崇拜的遗存是很重要的因素。

千百年以来，红色在中国被赋予了各种象征因素，既有祭天、婚庆，也有战争、革命。红色代表着热烈、繁盛、鼓舞等各种意寓，并与民族符号同构起来，最终成为中华民族的象征性色彩。

(2) 青——生命与生机勃勃的象征。

青，介于绿蓝之间。《荀子·劝学》中载："青，取之于蓝，而青于蓝。"青是植物、树木的颜色，初春季节，万物"返青"、"吐绿"，显示出生机勃勃的景象。在古代，树木被看成神树、生命树，而受到尊崇，如图2.60所示。因而，在汉语词典中就产生了"青年"、"青春"、"青丝"这些表示年青一代生机勃勃的词汇。而生机勃勃正是普通百姓所期盼的吉祥、兴旺的景象。

图2.59　石榴花开(羌族刺绣)　　图2.60　生命树 (陕西 库淑兰剪纸)

中国传统色彩的象征性这一特点，被直接运用于戏剧服饰、脸谱绘制和布景设计中。在京剧脸谱中，红为忠、白为奸，黑刚强、青忠勇、黄猛烈、草莽蓝、绿侠野、粉老年，金银两色泽亮，专画妖魔鬼神判。色彩成为"辨善恶、别忠奸"的符号。

事实上，传统色彩象征性和符号性与现代设计色彩学的理论有许多共同之处，所不同的是中国传统色彩带有强烈的民族文化意识和人文艺术观念，值得予以深入探讨。

4. 色彩的抽象性

传统观念对色彩的同一个词性不同使用场所其定义不同，如"青"字，分别可以表示绿色、蓝色、黑色（"青丝"即黑发），表现出色彩在中国人传统思想观念中的抽象性和模糊性。日本学者清水曾认为中国古人的"青"字常与黑(苍)、绿、蓝混用，可以表示绿色、蓝色、黑色，如图2.61、图2.62所示。

图2.61　刺绣背心(近代)

图2.62　建筑彩画(明清)

色彩的这种抽象模糊性，恰恰说明中国人观察事物所具有的意象性的特征。与形态相比，色彩本质上是抽象的，色彩附着于物体，没有物体也就没有色彩。但是，色彩是形态的表现基因，没有色彩也就没有光彩，缺乏精神品质，形与色互为作用、相辅相成。

色彩的抽象性特征更加能够体现思想情感。法国著名雕塑家罗丹说："色彩即思想，色彩的总体性表明一种意义，没有这种意义，便一无美处。"

中国传统色彩的意象性为象征性图形添加了更为丰富的文化内涵。

第三节　民艺教学知识拓展

一、建议开设民艺设计配套课程

中国传统装饰艺术图形和造物文化内容丰富、种类庞大，其知识的学习和掌握，单靠几周民艺课是很难解决的。除了有目标的圈定学习范围外，还应该开设配套课程，以保障教学质量的到位。如中国工艺美术史、民族工艺美术史、传统造物设计史等(选择其中一项)，也可以根据教学目标另开设"中国传统文化艺术知识赏析"等配套性质的选修课。"中国传统文化艺术知识赏析"可以选择具有代表性的内容组编，课时为6～10周，每周4节，其内容列举如下作为参考：

(1) 中国传统节日文化与礼俗。

(2) 十二生肖文化与装饰。

(3) 中国传统祥瑞图形与文化。

(4) 中国传统象征图形符号与文化。

(5) 中国传统纹样及其装饰构件的文化鉴赏。

该门课程的作业，要求学生依据课程进度，利用书籍、考察、网络等手段，自行收集文字和图形资料，并予以整理、编辑为电子文档提交。

二、拓展训练教学内容——"临摹与仿造设计"

针对基础较差与初学者可以采取圈定内容、设立目标进行临摹和仿造设计的训练。临摹一般采取对临的形式，要求造型和色彩配置等方面的准确性，并要求写出临摹分析。"仿造设计"采取的方法一般是对原作的色彩配置或者表现方法、表现风格进行仿造，而构思及构图由作者自主完成(有关此项教学的具体内容可参考第五章)。

第三章　民艺考察与图形元素选取

要求与目标：

(1) 有目标、有重点地进行民艺考察，力避"蜻蜓点水"、"走马观花"式的考察活动。通过写生、采访、记录、拍摄等多种手段收集图形和文字素材，深化和拓展考察成果。

(2) 利用人工或电脑手段，按照类别归纳、汇总、整理传统民艺图形与图像资料，并对素材进行文字的说明性标注，以深化、拓展考察成果为下一步的再创造设计做充分准备。

要点：

(1) 民艺考察是"新民艺设计"教学的重要环节，通过民间采风和多层面的考察(包括博物馆和图书室)，训练敏锐的观察力和艺术感受力，收集第一手图像资料，感受原生态民俗文化和民族艺术，激发艺术再创造活力是一项整体性、多层面性的艺术实践活动。

(2) 艺术观察是一项有目的、有方法的艺术实践活动，观察方法与构思、发想密切相关，互为作用，应该培养随看随记、边看边思的好习惯。

(3) 图形元素的提取和塑造是基础造型的重要一环。元素提取和选择，应注意其主题性、配套性与拓展性，防止漫无目标、随意拼凑。而大胆实践、努力创作、多方面开拓思路才能积累经验顺利完成从选取到创作的工作。

第一节　民艺考察的目的和内容

一、艺术考察的目的

20世纪五六十年代以前，文化艺术工作者针对某一地区的文化习俗，特别是该地区的民歌、民谣等民间艺术形式进行实地调查和采集活动，并把这种活动称之为"采风"。改革开放以来，文艺界特别是艺术设计教育界的师生针对某一民族文化汇集地的传统文化习俗、传统造物文化和工艺美术进行实地调查、采访和资料收集等活动，把这一活动称为"民族艺术考察"并纳入课程教学之中。

(1) 民艺考察是艺术设计专业基础教学内容之一。根据学校条件和特殊专业的需要，一般在二、三年级安排一到两次。民艺考察课多数与专业设计课程密切配合，即有目标、有计划地组织学生到我国民族、民间文化艺术汇集地进行考察，通过写生、采访、拍摄等手段，考察与收集考察地区人民的日常生活、劳作与民俗文化状况，调研和收集传统造物形象及文献资料，为民艺的学习和研究及艺术设计创作积累丰富的素材和资料。

(2) 实地走访民族民间文化的汇集地，真切感受和体察来自原生态地区具有地域性民族文化习俗、工艺美术和传统造物文化，加强艺术工作者对民族文化、原生态造物文化的学习和了解，与此同时培养设计师敏锐的观察力、艺术感受力和艺术素养。

图3.1　香格里拉藏族妇女

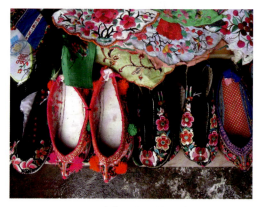
图3.2　羌寨集市上的绣花鞋

二、艺术考察内容和举要

(1) 考察内容首先是根据教学目标而定的，各专业教学内容不同，要达到的教学目标也不同，考察的内容和重点也就不同。另外，根据教学内容与教学目标也有长期目标和短期目标之分，需要预先予以确定以避免盲目行事。

(2) 从广义来讲，考察的内容大致涉及以下几个方面：

①考察地区的文化习俗形式与状况。

②考察地区民众的生活、劳作及娱乐等日常生活情况。

③考场地区涉及衣食住行的造物文化内容，即建筑、服饰、器具、娱乐用具及其装饰。

(3) 艺术考察的专业性与要点。

考察作为一项专业化的文化艺术活动离不开观察方法的选定，在具体考察过程中应该怎样观察和审视考察对象？是初学者经常遇到的问题。观察方法与观察者的艺术素养密切相关，需要在实践中不断积累。

"专业眼光"这个词，在艺术及设计工作者群体中经常讲到，带着"专业眼光"观察事物，指的是善于依据艺术设计的目的和内涵，感受自然界和生活中千姿百态的物象，感受独特的材料品质，以及变幻多样的形式美情趣，并且发挥感官系统的特质将生活中的生动的感受转化为一种理性的认识。

在具体的观察过程中，其观察往往是多层次的，如有比较性观察、联系性观察、整体性观察，以及比例观察、空间观察、方向观察、节奏观察、虚实观察、动静观察、抽象观察等，前者是关注物象与物象之间的关系，后者是从某一个角度具体细致地观察物象所呈现的特殊形式。此外，作为艺术考察还应该善于整体观察，抓第一印象；善于发现别人没有发现的事物；善于从一般事物中发现不一般的事物；善于从具象中发现抽象，独特的视角必能触发与众不同的视觉灵感。对于低年级的学生和初学者，专业眼光有一个由低到高的过程，但只要满怀热忱地投入到生活中勇敢地予以探索，就能获得意外的惊喜。

图3.3　丽江街市上穿民族服装的女服务员

图3.4　丽江东巴纸店

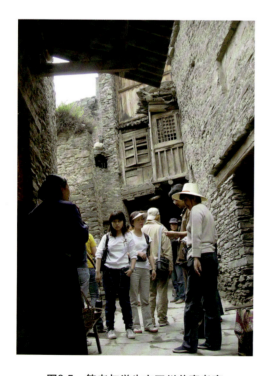

图3.5　笔者与学生在四川羌寨考察

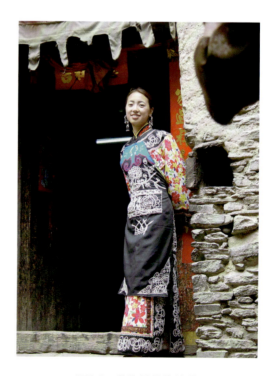

图3.6　羌族姑娘的着装

三、艺术素材整理与考察报告

(1) 对民艺考察收集而来的素材进行系统的分类、整理是一项很重要的工作，应该列为民艺考察的作业要求之一。作为学生，素材整理主要采用电子影像整理的手段，手绘写生也可以用电子文档予以保存。然后根据内容、性质的不同分类，并进行文字标注。素材整理过程是一个再认识、再学习的过程，经过整理来加深对素材的理解和印象，为下一阶段的设计构思做准备。

(2) 考察报告要求有重点、有目标地对民艺考察活动进行文字上的梳理，可以根据考察路线分别阐述，也可以就几项重点内容进行阐述，最后以图文并茂的形式打印纸质文件提交。

四、关于民艺考察教学方法的几点建议

(1) 民艺考察是向民族、民间传统文化艺术学习的极好机会，也是新民艺设计教学的重要一环。作为教学应制定好考察计划、确定考察重点、并加强组织管理。应将集中参观与分组、分专题考察记录结合起来；老师指导总结与对传统艺人专访结合起来；田野考察与博物馆考察结合起来，努力防止走马看花走过场的不良状况。

(2) 民艺考察应根据教学内容和目的，选择民族风情和民间造物文化相对集中的地区或民间文化、手工艺活动相对比较兴盛的村镇，合理地安排考察路线，并事先确定考察要点。

民艺考察可以根据不同专业，以小组为单位进行考察活动，在出发之前事先确定每个小组的大致考察目标、方式和分工。

(3) 作为教学工作，考察前教师应对已选定的考察地区的地方民俗文化、传统造物和有特色的民间美术等进行较明细的介绍，对考察的主要目标和要点进行解说，并确定好安全管理措施。与此同时，指导学生通过上网查阅的方式，对考察地区的地方民族特色的民俗文化，特别是有代表性、有特色的传统手工艺、民间美术有一个基本的了解和认识，并记录下相关要点，以做好考察前的思想准备工作。

传统手工艺是少数民族文化中的重要内容，从头饰、服装到各种生活用品都是各民族的民众用勤劳的双手创造出来的，这些也是艺术设计专业考察的重要内容。

图3.7为彝族与蒙古族手工艺者正在精心制作手工制品。

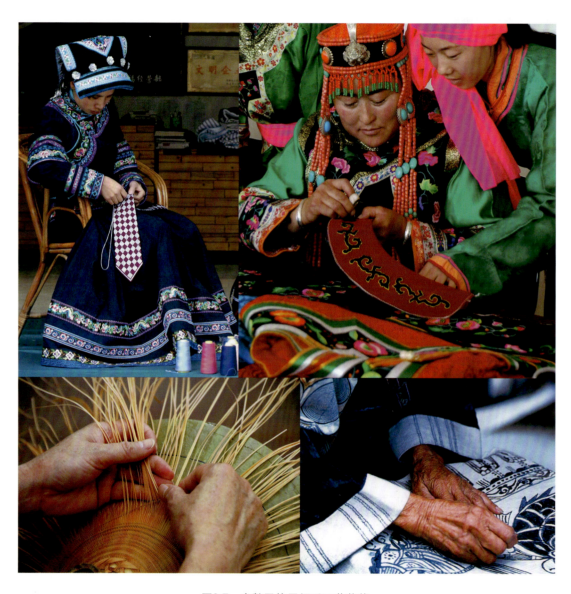

图3.7 少数民族民间手工艺荟萃

第二节　图形元素选取与塑造

传统图形元素的塑造是"新民艺设计"教学中重要的内容，事实上不论选择自然界的图形还是选择现实生活中的图形，都需要对原形进行筛选和选择，都需要对图形元素进行塑造。为了讲清楚这个问题，在本节中需要对广义的图形元素及其选取的基本理论和方法进行介绍和讲述。

一、元素的含义与功能

所谓元素来源于数理概念，指组成某一个组合体的个别成分，如某种物质上存在的多种化学成分；构成几何学中的边、线、角等各部分。

在造型艺术中，图形元素是指组成各种复杂图形或形态的基本单元，如平面构成中的基本元素——点、线、面；立体构成中的基本元素——方体、球体、柱体、锥体等。

从辩证的角度看，单体与组合体、局部与整体又是相对的，就像一朵花在一幅静物画中是部分元素，但是，一朵花也是由一瓣一瓣的花瓣这些局部元素组成的。

图3.8　装饰图形(作者：雷丽萍)

二、图形元素塑造的意义

在造型艺术中，图形元素塑造是指将来源于大自然、社会生活及人类造物文化中的各种形态，通过选择、提炼和艺术加工使之成为新的具有艺术审美意义的图形，如图3.7所示。

在造型艺术中，图形元素的塑造是最基本的训练内容，这是因为图形元素的塑造涉及设计师的构想能力和塑造形态能力的培养。这一基础性的塑造活动，可以训练学生对自然界图像和其他人工造物形象的敏锐捕捉力、发想力及提炼概括原形、表现创作艺术形态的能力。在系统性设计中，核心元素形象往往覆盖整体设计的各个层面，如VI设计中的品牌标志。

图3.9　装饰图形(作者：曾晨)

三、图形元素的发现和选取

世界上的万物为图形元素的提取提供了丰富的资源，而传统造物系统涉及人类衣食住行、娱乐、游艺的造型和装饰图案等各种类别，也是新民族图形及新民艺设计需要借鉴、提取的内容。但是，离开了对民族传统艺术的深入了解和认识，所谓民艺再创造也就不成立了。而获取民族艺术图形元素除了书本知识外，更重要的是亲临民族民间艺术汇集地进行实地考察、调研，亲身感受民族艺术的原生态环境，才能激发创作热情。

在考察过程中可以发现，不同地区、不同民族的艺术传统和造物在造型手法和表现形式上有着不同的艺术视角，并呈现出各自不同的异土风情，民族艺术的再创造离不开对这些独特品质的深入认识和理解，作为初学人员在考察和收集素材的过程中应认真观察、记录和思索。

如何发现素材，一方面取决于设计师对形态的感悟能力；另一方面选取手段也很重要。现介绍以下几种予以参考。

1．直接观察

敏锐的观察力是艺术家必备的素质。通过对所考察的地区和考察的对象直接的体验，以艺术工作者独特的观察方法，发现并获取表现元素和素材是最好的途径。

直接观察是一种主动有意识的观察行为，是对客观事物一种创见性的洞察活动，表现出观察者敏锐的观察力与独特的视觉。这种有意识的观察应该是细心的、敏锐的，富有感染力。

2．分类选取

依据现代设计的需要，选取某一地区、某一历史时期的优秀作品进行整体性地了解，在学习和探索的基础上进行撷取和应用。或者依据传统造物不同门类的装饰，就其中某一部分进行深入探究，并从中选取典型的、具有代表性和可塑性的元素。

3．典型选取

传统装饰图形内容与类别丰富而庞杂，除了圈定范围外，应选择那些具有代表性和典型意义的图形，在局部选取时也应该有所侧重，抓住原形最典型、最有表现力的部分。

4．兴趣优选

所谓兴趣优选法就是选取自己熟悉并且感兴趣的事物或形态，从中提取素材。人人都有自己的兴趣，这种兴趣的产生与留存，与个人的审美情趣有关。同时，自己感兴趣的东西又往往是自己最熟悉、最了解的。

图3.10　江南大学设计学院学生图形设计作品

选取兴趣物作为切入点，不仅直接、速达，而且充满创作热情。创作热情是再创造深入和发展的一种动力。

5．弃同求异

弃同求异是一种逆向思维的方法。逆向思维法排除相近的事物，追求与众不同的独特个性。从平凡中发现不平凡，从一般中发现不一般，是设计创意不断拓展的必要途径。

6．记忆摄取

(1) 抓住那些印象深刻、难以忘怀的事物，刺激和唤起记忆的"触角"，往往能获取自己所期待的东西。热爱生活、善于观察的人的头脑中往往盈满各种记忆元素，这将有利于设计创作。

(2) 从自己记忆中和生活周边发现表现元素。

图3.11和图3.12展示的是江南大学的课程作业。作者选取的图形元素是孩童时期最愉快的游戏——荡秋千。系列作品从平面图形到立体图形，再到实用性产品的开发，体现了思维联想的拓展力。

图3.11(a)展示的是系列作品的构思草图。课程要求学生搜寻个人经历中记忆深刻的事物、场景和道具，从中提取元素，并在指导教师的指导下圈定创意主题。

图3.11(a)　寻找和选择表现元素(图形设计构思草图　作者：陈蓓)

图3.11(b)平面图形的塑造借用了平面构成的原理,采取简化、提炼、反复、增殖、突变等手段。图3.11(b)右下角的儿童学步车则是平面图形的立体转换,虽然,这里所展示的"学步车"只是概念设计,在实际产品的开发过程中还将面临制作工艺上的许多问题,但是,从发想和创造性思维训练来看,达到了课程要求。

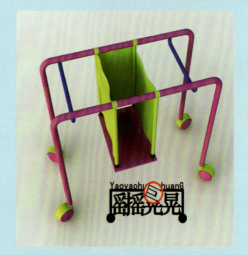

图3.11(b) "秋千"图形元素从平面构成到立体构成的转化(作者:陈蓓)

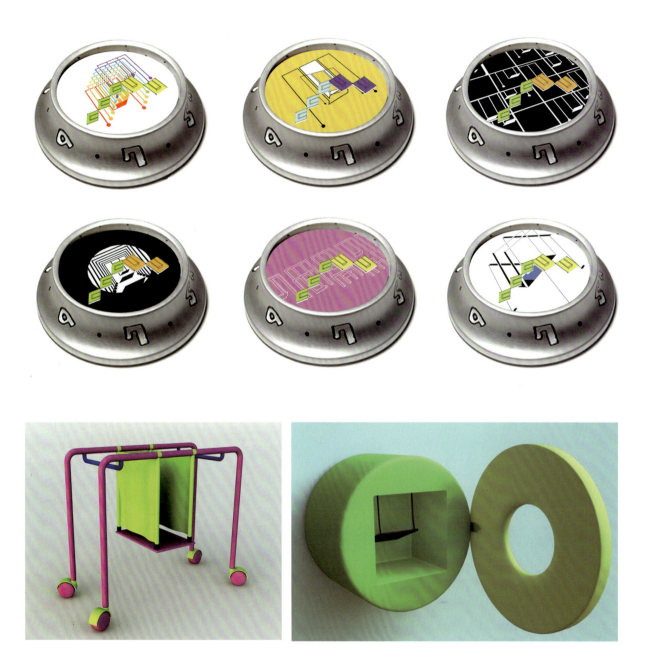

图3.12 上图是"秋千"图形元素在座钟上的应用,下图是"秋千"图形元素向日用品的立体转化。(作者:陈蓓)

图3.13(a)与(b)作为课程练习，要求学生将日常生活中所看到的各种"方形"物体，从记忆中收集描绘出来，并加深对"方形"物体形态的理解与认识，积累形态概念，为构想和设计拓展做前期准备。在我们的生活空间里还有圆形、三角形等各种类别的物体，都可以成为设计造型借鉴的对象。

图3.13(c)与(d)以蝴蝶作为表现元素，自然界的花草昆虫造型优美、形姿多变最能启迪创造灵感，也是基础造型索取的对象。

(a)　　　　　　　　　　　　　　(b)

(c)　　　　　　　　　　　　　　(d)

图3.13　图形设计课作业(作者：江南大学设计学院学生)

第四章　新民艺图形的创新原则与创新方法

要求与目标：

(1) 艺术创造贵在实践，勤于多动手，从实践中积累经验是提高图形再创造能力和技巧的唯一途径。

(2) 元素提炼与图形塑造是本单元教学的重要内容，应安排增大训练量，以充分挖掘和开拓创想性思维。

要点：

(1) 本章的中心内容涉及民族图形基本形的塑造，基本形的塑造是设计创造的关键一环，是民艺再创造的重要步骤。

(2) 从提取元素到图形塑造是一个系统化的艺术实践过程，第一步为提炼、变异、打散、借形、承色、转换，第二步则为概括、修饰、重构、开新、异彩、拓展，这两个部分又是相辅相成、互为作用的，需要在脚踏实地的实践中加深认识和理解。

第一节　民族传统图形创新的基本原则

一、融汇与贯通

"融会贯通"这句成语在现代汉语词典中被解释为："集合多方面的道理而得到全面透彻的领悟。"所谓"融汇"包含融入和深入地理解掌握。本文借用"融会贯通"这句成语想说明对于民族传统艺术元素的提取和再创造，需要经过对传统艺术元素深入理解并且努力进行创作实践，才能做到贯通与掌握。

另外，在本章所谓"融汇"还指传统与现代的艺术形式的融合，或者是不同民族的文化元素与艺术形式的集合融汇。在当今世界全球化经济形式的背景下，世界各国的目光不再局限于本地区狭小的范围内，而是将发展的目光投向世界，从而促成东西方文化、经济模式及艺术形式上的相互借鉴和融合。世界性的文化元素、产业模式、艺术形式上的相互"融汇"，呈现出多维的现象。既有东方和西方的，也有不同民族、不同地域之间的。传统文化和传统的艺术形式更是随着人们民族情感的回归，在现代时尚生活中唤起了浓厚的地域文化情感。富有现代审美特点、带有强烈的时代气息的民族形式的产品，越来越受到各知识阶层和社会民众的认可和喜爱。

从艺术设计的角度来看，这种"融汇"绝不应是简单的叠加就能奏效的。艺术创造本身就是一项充满智慧的技艺，需要通过对不同文化及其图形符号的认知，从而达到艺术上的再创造。如以太极、八卦等符号为典型的中国传统图形(包括运用于服饰、建筑、器具上的装饰图形)，概括了中华民族的先贤对宇宙、天地、人类及其阴阳、动静、周而复始的自然规律的深刻的认识，只知图形形式不解其意很难做到恰当使用，也极易出偏差。

另一方面，"贯通"还表现出"通达"和"和谐"的特征。传统的与现代的、西方的与东方的、不同民族的文化艺术形式是否能达到"和谐"与"通达"是艺术再创造关键的一环。要做到"融会贯通"就需要艺术工作者深入认识和了解传统文化符号、传统装饰纹样及传

统造物形式的文化内涵、历史脉络、表现风格和艺术特点，并在此基础上探究传统文化艺术形式和现代时尚语言的契合点，与此同时，坚持设计实践，在多种多样的设计实战中积累经验才是获得真知的最有效的方法。

二、巧用与开新

"巧用"指的是会用和善用，"巧用"意味着对选取来的传统图形元素应用的恰当性和运用的技巧。中国传统艺术形式极为丰富，不仅在每一个历史时期遗存了丰富多样的文化艺术形式，而且，不同民族、不同文化内涵的造物艺术也呈现出多种多样的艺术表现特点，这些都需要青年学生在学习和实践中深入了解和掌握，才能够做到恰到好处地吸取和借鉴，从而达到"巧用"这一境界。

"巧用"还包括正确的应用和正确的吸取，探究并汲取传统装饰和造物文化中与现代语言中能够产生共鸣的图形元素，将古老文化所代表的意境与现实生活情境之间予以沟通和互动，是达到"巧用"的必要条件。

"开新"强调的是设计过程中的创新意识。对于传统图形元素的再创造需要运用现代设计创意中的新视点和新方法进行演绎和转换，使原图形有一个脱胎换骨的变革。在实践的过程中，传统图形元素往往成为触动想象的起点，同一个起点可以引发无数个想象。

三、再造想象、二次原创

再造想象的提出是中国传统图形再生必须经历的创造性变革过程，也是传统图形再创造要解决的根本性问题。再造想象是对原有的素材及其内在的信息源进行深入的挖掘，扩展其内涵的辐射面，然后，在此基础上进行新一轮想象。"联想"应看做为触发想象的"起点"。中国传统图形在几千年流传中，同一个"起点"引发了无数个新的想象。如葫芦纹、龙纹都是流传于中国各个历史时期的图形，至今还被现代人所使用。审视中国传统造型艺术，可以清晰地认识到，传统艺术图形在每一个历史时期的演变，都不是对原始母题的彻底否定，而是以新的审美观念赋予新的形式，使"母题"得以不断地丰富和拓展。

"原创"指的是出自于作者本人,并经过主题性创想,在理念、表现形式、表现方法上具有独创性的艺术设计活动。"二次原创"指的是在借鉴传统图形时,应该依据现代设计的具体需要,选择合适的图形,并在原形的基础上经过提炼、变异、加工,使新图形与应用取得统一和协调。设计的本质是创造,只有立足于原创,才可能发挥出每一个艺术家自身的智慧和才能,也才能使传统文化元素在现代设计中得以升华。传统装饰图形虽然是那个时代的经典,但是,它毕竟也残存了旧时代陈旧的观念和形式,特别是不少从墓室中发掘出来的器具和装饰,带上了深重的墓室文化的印迹,不可能直接沿用,需要来一番取舍、提炼和变革,才能适合新时代的需要。对于传统艺术的传承,每一个历史时期的艺术家都付出了自己的心血,不仅融入了不同历史时期的文化思想,也融入了不同地域人们的情感和审美形式。中国传统艺术和造物文化经过千百年来的不断融合、冶炼和锻造,才形成今天这样的异彩纷呈的独特品质。

图4.1作品吸取了民间剪纸的装饰特征,而在造型和修饰上凸显出现代图形的形式技巧和审美风格。

图4.2作品根据陕西窑洞建筑印象所作的,图形抓住了窑洞建筑的特征,并打破了原建筑的基本结构,以元素化的形块组构,同时加强直曲、块面上的形式对比。

图4.1 贺卡装饰图案(作者:张怡庄)

图4.2 窑洞建筑印象(作者:江燕)

第二节　民族传统图形创新的基本方法

一、提炼概括

提炼概括是民族图形再创造的起点，传统的装饰图形虽然是经过对自然形象取舍加工变化的图形，但是，其中有不少图形结构繁复、形式陈旧，不符合现代审美的需要，不能直接沿用，必须加以提炼、概括，进行二次抽象。

提炼和概括是艺术表现的最基本形式。其特点就是以减法的方式，剔除繁复的非本质的部分，保留和完善最具有典型意义的部分，并在此基础上，进行进一步的修饰完善。经过提炼概括的形象，造型简洁明了、形象特征鲜明，符合现代审美标准。

"抽象"是一个外来词，在拉丁语中是"抽去"、"剔除"的意思，在英语中则有"本质"、"实质"、"抽出"等十分复杂的词意。在本教学中"提炼概括"有两方面的内容：一方面是在改造和处理传统图形时，需要用简洁的方法提取原形中最具典型意义的元素，然后在此基础上加以夸张、强化、修饰和重组，以达到"重创"的目的；另一方面是以几何抽象形态，对原始图形加以演化，使原始形态得以转化，使原形更加简洁、凝练，更富有现代形式美感。

图4.3所展示的一组图形其元素取自于商周时期的青铜兽面纹，经过简化的图形予以各种不同的排列，产生有序多变的节奏秩序，适于装饰运用。

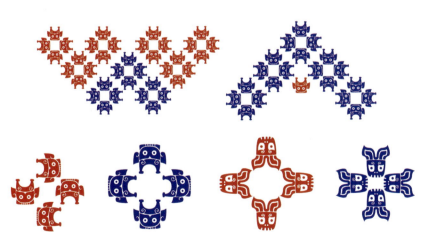

图4.3　图形元素组构（作者：何剑婷）

图4.4 所展示的图例其元素选自云南藏族唐卡艺术中的云纹，作者经过提取简化、多样性排列，以及色彩上的修饰进行再创，图形更为概括、精炼，色彩上基本保持唐卡的鲜艳、浓郁风格。

这个是提炼了藏传佛教中的云纹，云纹在佛教壁画中经常出现，预示着吉祥，可以称为吉祥云

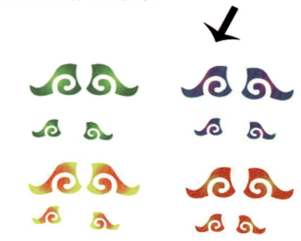

藏族无论是服饰还是房屋上的壁画，用色很鲜艳，藏族人民性格豪爽，大红大绿正好反映了他们的性格

图4.4 云纹提取与塑造（作者：王佳）

基本元素的提取和塑造，是艺术设计专业"基础造型"训练的重要环节，也是培养学生创造、创新能力的基础性教学。

图4.5 所展示的作品由江南大学设计学院李敏同学创作，李敏同学具有敏锐的艺术创想力和扎实的设计表现技能。他从藏族建筑、佛教、人文文化中提取图形元素，经过概括、提炼、嫁接、重组，创造出具有新的审美意义的图形。基本造型的构想力和表现力是创造的基础也是创造的起点，在基本造型训练中应得到高度的重视。

图4.5 元素提取与塑造（作者：李敏）

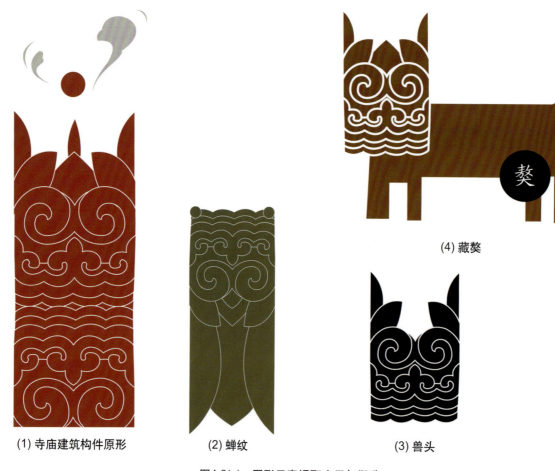

(1) 寺庙建筑构件原形　　(2) 蝉纹　　(3) 兽头　　(4) 藏獒

图4.6(a)　图形元素提取变异与塑造

图4.6(a) 所展示的系列图形选取的是藏传佛教寺庙建筑中的某一构件上的装饰图形元素。图4.6作者将这一装饰图形元素与鸣蝉及藏獒形象联系起来，变为一只特征鲜明、装饰感很强的藏獒图形，然后再进行多样性的组合变化，充分显示出化普通为神奇的联想力。

联想是一种积极的思维方法，也是一种思维转换上的技巧。联想一般是从此物到彼物联想开始的，因此，相似的东西更易于产生联想。联想还包含逻辑推理上的联想等。联想是想象的起点，同一个起点可以引发无数个想象，艺术灵感将在不断创作的实践中被开发出来。

图4.6(b)　元素提取与塑造 (作者：李敏)

二、变异修饰

在自然界没有一成不变的东西，春、夏、秋、冬是季节的变化；月亮的阴晴圆缺是自然景象的变化；一杯水加温变为气，制冷变为冰，从液体变为气体，再变为固体，几经变化，显示出世界万物的多彩多样。正因为如此，人类的情感才得到滋养和丰富。这些例子对于设计是一种很好的启示。"修饰"意思为进一步的加工塑造，修饰强调设计者发挥艺术想象，发挥材料加工技艺的装饰效果。经过"修饰"加工的图形强调其形式上的美感，更具有装饰性和视觉张力。

图形变化的目的是为了创造多彩的艺术形式和艺术风格。在"再创造"的过程中，强调创造者将现代文化、现代审美意识和个人智慧融入创作中。从工艺制作来看，变化的目的是为了适应不同的材料和不同的工艺制作的需要。然而，又正是材料的不同和工艺效果的不同，才能创造出多彩多样的装饰形式，来满足多样性的需求。"变异"一词强调了"不同"，也强调了在保持原图形基本特征的前提下发挥异样的精彩。变异的目的是为了再创造，在"再创造"的过程中，强调创造者将现代文化、现代审美意识和个人智慧融入创作中。

中国传统图形元素是前人创造出来，需要注入现代审美观念和创造观念，并运用现代造型手段予以变化和改造，才能更好地适应于今天的需要。"变化"是传统图形再创造的基本手段，其变化手段大体可包括"变形、变色、变式、变意"4个方面。

(1) 变形——利用几何线形，或利用简化、夸张、打散再构的手段及表现形式上的修饰塑造，对原形进行变异。

(2) 变色——对原形的色彩进行变换，或是在保持原色彩的基本调子的前提下局部做出调整，或运用现代色彩的配置原理进行变色。

(3) 变式——一方面表示变换原形的组织结构、排列方式和表现方式；另一方面，表示对应用材料的变换。

(4) 变意——在具体创造过程中对原图形在保持原意的基础上，对内涵加以延伸或拓展。

图4.7和图4.8图形元素来源于皖南徽派建筑装饰。木雕装饰是我国传统建筑和家具的独特工艺，徽州木雕承袭了江南传统木雕装饰风格——精致而隽秀，受到学者们的广泛关注。作者对原建筑构件上的装饰图形进行了简化和修饰，经过再创造的图形最后用于服饰设计。

图4.7　传统图形再创造（作者：雷莉萍）

明清服饰图案中出现的冠状纹样

简化而来的冠状纹

图4.8　传统图形创造（作者：雷莉萍）

图4.9是一组用于商场或服装博览会空间的服装展示性形象图标。作者采用高度概括的写意图像，闪烁性的软性色块，营造出一种浪漫而时尚的氛围。这组图像极具装饰性，充分展示出图形塑造的表现技巧的手段是多样性的，值得深入探讨。

图4.9　服装展示形象图标（作者：陈瑾燕、海涛）

图4.10"歌舞伎"是日本最具代表性的文化符号，作者以抽象的几何形块对原图形进行了高度的概括和提炼，画面直曲有序、色彩简洁明朗，并应用于文化创意性广告。作品充分显示出作者卓越的设计修养和艺术表现力。

图4.10　日本国民文化节海报（作者：田中一光）

图4.11是著名艺术家韩美林的陶艺作品。作者以鱼作为元素，将鱼形与器型同构，再赋以传统青铜雕刻的装饰手段。系列作品从审美角度与表现技巧来看，传统形式融合于现代风格里，形的变异产生于工艺技巧的范式中，展示了现代工艺大师独具匠心的创造技巧。

图4.12 以太极的阴阳相承为启示，赋以汉唐纹样与文化品质所表现的图形。汉代是中国科技和哲学思想最活跃、最有成就的时期。人们对宇宙星空、天国充满想象，装饰纹样多表现为云气、凤鸟、仙人、神兽，这个时期的染织、刺绣、漆器装饰其线条流畅、飞动，充满神秘色彩。唐代是中华民族最强盛的时期，唐草纹多以自然的花草植物为主体，穿插动物禽鸟，花叶丰满、色彩繁丽，是唐代最具代表性的纹样。作者很好地抓住了这两个历史时期文化艺术的精神实质，其再创造图形既保留了传统文化之神韵又富有现代美感。

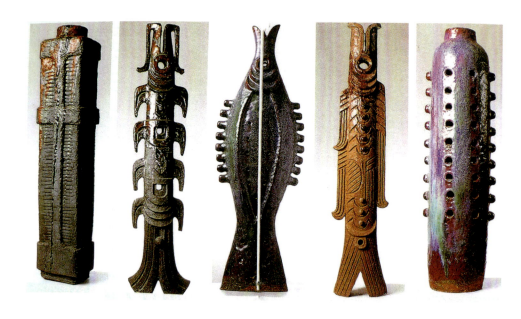

图4.11　现代陶艺(作者：韩美林)

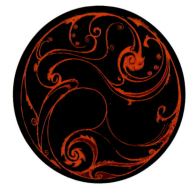

图4.12　太极图创意(作者：魏一箐)

凤纹——传统纹样的创造精典

凤纹是传统装饰纹样中最具理想化的图形之一。

凤凰是古代工匠创造的充满想象的装饰形象，也是传统装饰纹样中最具理想化的图形之一。凤纹至迟在春秋晚期开始，就在具象和抽象之间反复演进，极尽变化，成为一具融自然美与抽象美、融现实性与浪漫性于一体的经典图形。历经几千年流变的凤纹很生动地展现出"再造想象"的创造活力，这是传统图形得以延展的生动事例。图4.13所介绍的凤鸟纹，是以湖北荆楚文化为内容，其凤鸟纹造型大致分具象形、变象形和抽象形三类。

(1) 具象形——以现实中禽鸟为基形，再按主观审美需求，进行夸张变化，造型完整丰满。战国中晚期的凤鸟形象或昂首振翅或飞动起舞，变化多姿，具有高贵自信的精神品质。

(2) 变象形——是在具象形基础上，对其组织结构进行提炼变化的形象。如以"∽"形为基本结构，除头部保持了凤头部分之外，躯干则是"∽"形或涡形的装饰延伸线，形象流畅、自由奔放。"∽"形和涡形是由青铜时代青铜纹样上遗留下来的基本形。有的变象形还向云纹演化，充满想象。

(3) 抽象形——抽象凤鸟纹，其头部和躯干部均以抽象形进行概括，形象高度的洗练概括，表现出极高的艺术创造力。

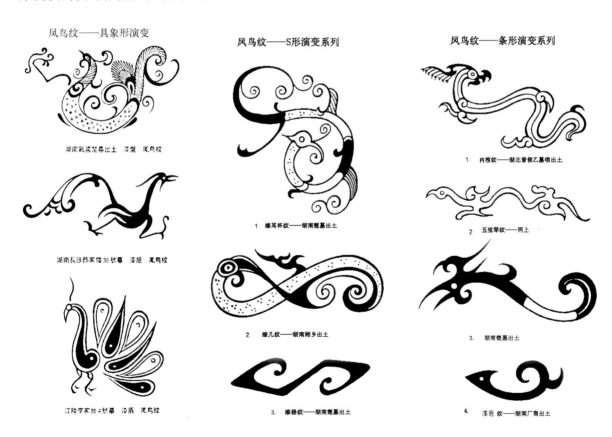

图4.13 楚汉凤鸟纹(引自腾壬生著《楚漆器研究》香港两木出版社)

图4.14　万字纹变异
(作者：冯振安)

图4.14是传统万字图形的变异和修饰。万字图形是一个古老的图形，与太阳崇拜有关。万字图形在新石器时代的彩陶中就出现了，几千年以来反复出现在中国传统的各种造物上，由此可见其生命力和精神魅力。

浙江丝绸博物馆赵丰先生在所著《丝绸艺术》一书中指出：汉代染织品上的纹样的变化，不少来自于丝织物的提花工艺，提花工艺所引起的纹样的变化，无论是古代还是现代的丝织品都可能产生。而漆器装饰纹样的这种变化，却与漆器的批量及装饰技艺不断的传承有关。但是，归根结底，凤纹的装饰与两千多年前的艺人工匠充满想象的智慧和历经工巧的劳动密切相关。

三、打散再构

打散再构的形式在几千年前的中国传统装饰纹样中就已出现。原始彩陶中的鱼纹、叶纹，汉代染织与漆器纹样及汉代兵器、铜人衣饰、青铜器具中均出现打散了的眼纹、耳纹、鸟爪纹。打散构成是一种分解合成的方法。从认识事物来说，分解的方法比表面观察要深刻得多。分解不仅有利于更细致地了解结构，还能了解局部变化对造型的影响，通过对原形的分解，提取对象最具有特征的元素和基因以促使新形式的产生。

"再构"就是依据新的构想、新的结构秩序，将打散的图形元素重新构成、重新组织。再构成是一个发挥创造者智慧的过程，也是一个反复训练和塑造的过程。

1．打散构成的方法

(1) 原形分解：一种是整形分解，分解后重新组合，或选取部分元素(最具特征的)重新组合；另一种是局部形态自身的分裂、变异。

(2) 移动位置：打破原形的组织结构形式，通过变异重新排列，或将原形移动后重新排列。

(3) 切除：将原形进行分切。分切时应选择美的部分和美的角度，注意保留最具特征的部分，切除后再重新构成。

打散构成的方法，很关键的一点是，将原形分解后对形象进行变异、转化，使之产生新形。变异、转化，是图形的重新塑造过程。

打散构成的方法，在中国古代装饰图案中就有了，20世纪70年代广州美术学院姜今教授率先总结研究了这一方法，并向全国艺术设计院校进行了推广。这一节借鉴了姜今教授所创立的部分原理和图例(如图4.15～图4.17所示)，谨此表示衷心的感谢！

图4.15是马王堆汉墓文物上所绘制的凤纹打散的范例，其中凤头、凤翅、凤尾的变异最为突出，并作为独立形态装饰用于不同器具上(引自姜今教授打散构成教材中所举范例)。

以上所介绍的凤纹的具象形、变象形和抽象形的变化规律，只是大体上的分类，在同一个类别中的凤纹的变化亦是千变万化的。如具象形，有的凤纹昂首举足，宛如一位王者；有的如同一个舞者，翅飞尾动、舞姿婀娜。变象形的凤纹两端婉转翻动，居于具象与抽象之间，具有很强的装饰性；抽象形凤纹十分简洁、凝练，仅仅抓住凤眼和凤头两点，以抽象的直曲线表现，具有很强的意念性。从凤纹的具象形、变象形到抽象形，为后人揭示了设计提炼的一个过程，给人以启示，值得我们深入地探究和学习。

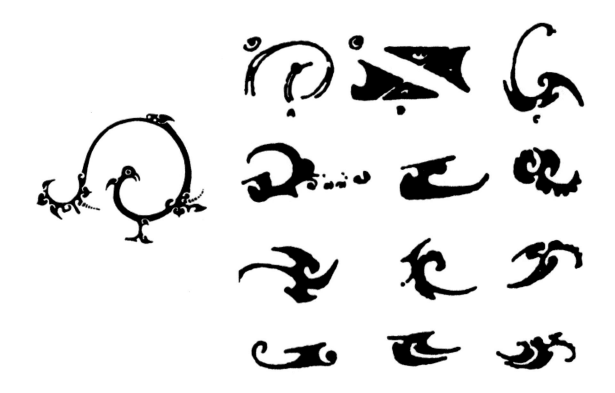

图4.15　广州美术学院姜今教授打散构成教学中的范例

图4.16是对商周时期青铜器上的饕餮纹面部各部件元素的分解。

图4.17是对饕餮纹分解元素的变异、重组和再构成。

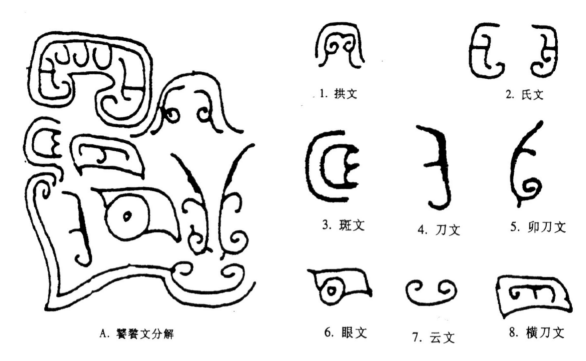

图4.16　广州美术学院姜今教授打散构成教学中的范例

图4.17　广州美术学院姜今教授打散构成教学中的范例

图4.18所展示的系列图形来自厦门大学嘉庚学院艺术设计专业的课程作业。系列图形以鹰为基本元素运用提炼、打散再构、渐层排列、元素置换等手段进行演绎，其构想新颖，变化丰富。

图4.18(a) 以基本形为轮廓，借用方圆等几何形或自然形元素进行添加修饰和组构，其变化无穷。

图4.18(b)、(c) 是对基本形进行打散、切割，最后提取不同元素，进行不同形式的组合构成，并充分运用平面构成中的渐变、推移、节奏、韵律形式变化手段，达到创形的目的。

(a)

(b)　　　　　　　　　　　　　　(c)

图4.18　鹰元素的构成(厦门大学嘉庚学院艺术系学生作品)

2. 借助平面构成原理演化图形元素

20世纪70年代末，由西方引进我国设计教育的三大构成理论，是工业设计和艺术设计的基础造型课程之一。其中平面构成以抽象几何形为基本元素，主要在二维空间中组构、变化，经过对基本形的打散、变异、反复、增殖、旋转、突变及数理性变量达到创形的目的，是西方设计专业基础造型训练的重要方法之一。

借助平面构成的原理及组构形式演化传统图形元素，触动传统图形元素变化和转换，是达到创造新图形的有效方法之一。

中国传统装饰图形大多以植物、花卉、动物禽鸟为原型，在此基础上附以充分的夸张和想象，以达到理想和完美的效果，其装饰图形多以自然的曲线为主，或旋转，或飞动，自由舒展。传统图形经过与平面构成的抽象、几何形态及打散、切割、反复、增殖、叠层、旋转、突变等形式处理，不仅产生出形式上的丰富变化，还带来一动一静、一曲一直视觉上的对比美感。

新石器时代的原始彩陶纹样大都选取了自然界中的太阳、水及植物、花草，并以简洁、流动、圆润、抽象自然的线条表现，特别是经过多次概括的抽象的图形，其图形质朴、睿智、大气，具有世界性，具有现代审美价值。传统图形结合平面构成原理，采用几何、数理方式进行演化或组构，不仅可以从中体悟到一种质朴自然的概括力，也可以学习到现代构成理性的创造能力。因而，同样可以作为设计专业基础造型课程的训练内容之一，如图4.19、图4.20所示。

图4.19　彩陶纹打散再构（厦门大学嘉庚学院学生作品）

图4.21这两幅图基本元素均来自原始彩陶的装饰纹样，原始彩陶纹样多为植物或几何抽象纹，简洁、大方，有很强的再塑造性，经过切割打散重构，产生了新的装饰秩序和效果。

从这一组例子来看，东西方的各种基础造型手段都可以用来对图形元素进行"嫁接"和组构，或者是传统图形元素的现代表现形式，或者是现代图形元素的传统表现形式，关键一点是经过"嫁接"和组构，如何达到视觉上的协调和美感。

图4.20 彩陶纹打散再构(厦门大学嘉庚学院艺术系学生作品)

图4.21 彩陶纹打散再构(厦门大学嘉庚学院艺术系学生作品)

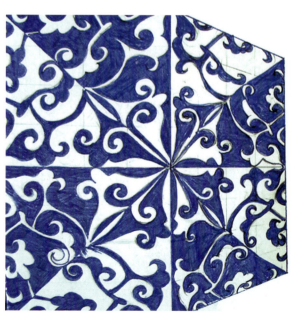

图4.22 传统图形元素打散再构(厦门大学嘉庚学院学生作品——指导教师彭琬玲)

四、借形开新

图4.23 天坛

图4.24 中俄文化交流招贴

借形开新是借助某一个独特的外形，或某一具有典型意义的样式进行新图形的塑造，是中外设计师都曾经使用的方法。特定的地域所形成的独特景象和造物形式，凝结着该地区深厚的民族文化内涵，大都个性鲜明、样式独特，具有很强的民族性和地域代表性。如日本的富士山、樱花；埃及的金字塔、人面狮身、木乃伊；代表中华民族形象的更多，如长城、故宫、青铜鼎、青花陶瓷、京剧等，如图4.23～图4.27所示。在这里特别要强调的是外轮廓形象，如中国的塔、宫殿建筑门洞、窗檩等。中国传统造型其样式独特、富有内涵，借其形象予以别开生面的再创造，可以获得意想不到的效果。在中国传统匾额或装饰图案中，文字或纹样往往适合于一个外形中，而这一外形又大都凝结着某一个含义，成为中国传统图形独特的形式语言。传统图形元素不仅可以作为新形象的发想点，催生新形象的创造，同时也赋予了现代图形独特的文化生命和文化品质。借鉴图形的典型性和恰当性，取决于对于传统文化元素深入的理解及创作者敏锐的艺术感受力。传统图形元素与现代元素的巧妙而默契的共生、同构则是创作的关键。

中国的长城、天坛、坐狮，日本的富士山、歌舞伎等，是这两个国家最具代表性的文化符号，其中凝结着这两个民族深厚的历史文化和民族情感，现代标识、现代广告媒体经常予以借鉴。

图4.25 北京申办奥运招贴

图4.26 日本补习学校校徽

图4.27 标志(日本)

图4.28是著名设计师陈幼坚设计的标志，该标志借助传统石狮的形象。作者以单纯、凝练的线形对原型做了高度的提炼和概括，特别精彩之处是卷型线的提炼，十分精准地抓住了原型的造型特征。

图4.29是著名设计师余秉楠教授设计的标志。长城和龙都是中华民族最具代表性的符号，标志较好地体现了文化、精神与力量。

图4.30是著名设计师靳埭强先生作的"苏州印象招贴"。作品以苏州园林窗棂作为表现元素，恰当准确地捕捉到了中国江南园林最具代表性的符号，其创意言简意赅。

图4.31是著名设计师韩秉华先生所作的"苏州印象招贴"。作品以江南园林窗棂的透雕为元素并与汉字同构，十分巧妙地传达了苏州水乡民居的意境。

图4.28　标志(作者：陈幼坚)

图4.29　标志(作者：余秉楠)

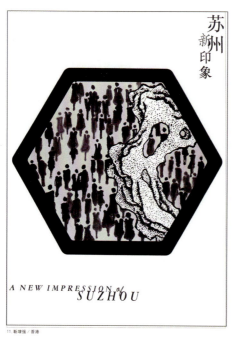

图4.30　苏州印象招贴(作者：靳埭强)

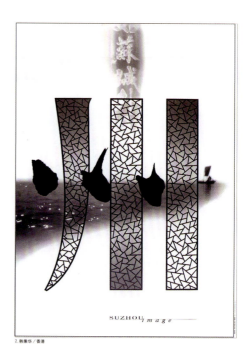

图4.31　苏州印象招贴(作者：韩秉华)

图4.32～图4.37为品牌形象的Logo，分别借用了最能代表中华文化的道具如鼎、折扇、卷轴、靠椅、茶具等作为图形元素。鼎是权力和力量的象征；折扇、卷轴和茶具是文人及文化的典型道具；靠椅是明清家具中最重要的器具。传统器具不仅可以恰当地点明所代表的行业特征，还以独特的文化印迹提升商业会馆和店铺的文化精神和品质。在实际构想过程中，所借用的形态与象征目标的恰当性，与整体设计项目的风格定位有密切关系，表现形式上的突破，则是避免同类构思相撞的关键。

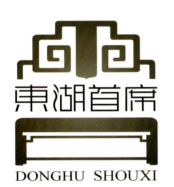

图4.32　标志(作者：王亚斌)

图4.33　标志(作者：香港荆刘设计集团)

图4.34　标志(作者：洪卫)

图4.35　标志

图4.36　招贴

图4.37　标志

五、承色异彩

"承"即传承、承接,在本文中其意同于"借鉴"。"承色"表示在具体的艺术创造中,借鉴传统色彩的配色方法进行设计。中国传统色彩体系以"五色"为基本概念,创造了以不同主色调为中心的配色形式。楚汉时期,漆器装饰上所创造的"杂五色"是在正五色的基础上配以其他间色,其装饰效果更加绚丽多彩。"杂五色"对后世的器具和服饰装饰都产生了重要影响。

漆器、陶器、蜡染等装饰以红黑、蓝白为基调的配色体系,敦煌壁画中各类以中性色为特点的配色体系(有专家认为这是经过风化后的变化)都是中国传统装饰色彩的经典,也是后世取之不尽的艺术瑰宝,具有极好的传承价值,值得认真学习。

"异彩"打破传统色彩系统的局限,对局部色彩予以变换,赋予传统色彩以新意和"异彩"。或者借助现代色彩的配色规律,对传统图形进行装饰,并运用现代色彩的配色规律对传统色彩予以升华,充分发挥艺术创造的无限潜力,这也是中外图形创造常用的手段。

图4.38~图4.42展示的系列图形其色彩风格源自于韩国传统服饰。彩条纹韩服是韩国及朝鲜民族最具代表性的服装,彩条纹以红、绿、黄、蓝四色为基调,多表现在儿童服饰上。通过历史的变迁,红、绿、黄、蓝四色亦成为韩国及朝鲜民族符号性的色彩,在韩国的各类设计中,都可以看到四色的变异与延展,从中充分表达出韩国人民深厚的民族情感。

图4.38　韩国民族服装

图4.39　韩国染织装饰

图4.40　韩国标志

图4.41　韩国文化招贴

图4.42　世界杯足球赛标志(韩国)

图4.43的色彩极具意象性特征，群鹿如同奔驰在骄阳似火的大地上，充满阳光感。作者在配色上大胆地突破自然本色，强调的是整体上的精神属性和装饰氛围。

图4.44的色彩仿造蓝印花布色调，蓝白对比，朴素、自然。主题内容表现荷满鱼跃的丰收景象，画面丰富而清新，极具乡土气息。

图4.45是厦门大学嘉庚学院艺术设计专业学生的民艺构成作业。作品采用描绘及剪刻、叠层的手段组构，并在计算机中完成最后效果。色彩上大胆采用玫瑰红与孔雀蓝的互补对比，并拉大两色在明度上的反差，整体色彩艳而不俗，富有神秘感。

图4.43　农民画(作者不详)

图4.44　农民画

图4.45　传统元素构成(厦大嘉庚学院学生作品)

汉代是中国传统文化和科学技术最有成就、最具创造力的时代,除了青铜器外,丝织品和漆器的造物工艺的成就也享誉世界。图4.46和图4.47所展示的挂历设计就是从楚汉漆器和金属器纹饰中提取的元素和装饰风格。

图4.46的挂历作品吸取了楚汉漆器的基本色调和风格,在版式构图和修饰手法上则极富有现代样式的特征,整套设计传递出楚汉文化的风韵又富有现代审美时尚。

图4.46　月历设计(作者:苟丽洁)

图4.47的挂历作品将从楚汉漆器上选取来的"鸟爪纹"等元素组构成梅、兰、竹、菊等样式，其装饰形象奇异新颖、独具特色。色彩上，则一反传统漆器上浓郁的红黑配色，施以清新雅致的色调，表现出鲜明的再创造意识。变色是装饰图案常用的方法，根据设计应用的需要，配置不同的色调，从而达到立意的目的。

图4.47　月历设计(作者：吕文婷)

图4.48为系列T恤衫设计，此设计吸取了少数民族织物的色彩和纹饰的风格，其色彩明朗，构成新颖，富有时代感。这套设计参加了2012年全国大学生计算机设计大赛。图例说明对于民族元素的借鉴其角度可以是多方位的，民间纺织、印染、服饰中丰富的色彩、纹饰同样可以引发新的创想。作为年轻设计师很重要的是需要以满腔的热忱深入到民族大众生活中，就能发现和捕捉到创造灵感。

图4.48　北京联合大学广告学院本科生设计
（设计者：夏洁、武钥，指导教师：乔鸿雁）

六、异形同构

异形同构图形在现代标志和广告设计中常见，即是将两个原本不相关的图形组合在一起，借以表达主题思想。异形同构的形式有些像中国文学中的"歇后语"的表达方式。如形容某人多管闲事，就用"狗拿耗子，多管闲事"的形象化语言表达；形容愚笨会说"擀面杖吹火一窍不通"，把两件完全不相干的物象组合在一起，其语言诙谐、形象生动易懂，能够准确地表达某种难以言表的抽象概念。

西方现代图形理论中的异形同构形式是创造一种能够更生动更直接表达主题思想的图形语汇，借以替代一段意义上的词语、语言和文字。异形同构图形在现代广告招贴上的功用要点就是要传递信息，表达主题思想。

中国传统象征图形的异形同构图形也很多，如原始彩陶中的人面鱼纹。此外，民间美术中的鱼人、蛙人、蛇人同构以及鱼莲、四季花草果实同构等举不胜举。中国传统的异形同构图形大多出自于对生命延繁的期盼，与西方现代图形的文化根基和应用背景是完全不同的。新民族图形创造借助异形同构的目的，主要是为了民族传统图形的再生。异形同构的实质是一种组合方式。组合元素可以不断地变换，也可以不断配对重组，以促使新的图形产生。归纳起来，这种组合可以有以下几方面不同的组合形式：异型同构、图文同构、中西文同构等。

图4.49～图4.52 异形同构是现代图形的重要手段，而在中国传统装饰图案中也不乏同构图形。

图4.49　梅花鹿(剪纸)

图4.50　洛川布塑

图4.51　莲子(剪纸)

图4.52　鲤鱼跳龙门(南京剪纸)

在现代标志设计中异形同构图形的实例很多。图4.53中由陈绍华先生设计的申办奥运标志以中国结与五环、武术同构，意象生动，形与形之间天衣无缝。图4.54中由陈幼坚先生设计的茶馆标志以汉字与茶具巧妙同构。图4.55中由陈幼坚先生为亚洲网络设计的标志，以龙形与英文字母a同构组成。中国象征符号以龙为首，英文以a为首，两个元素的同构十分准确地表现了标志的内涵。图4.56中由王序先生设计的中国室内设计网的标志，是中国建筑窗洞与窗棂的同构。图4.57中由日本设计师相羽高德设计的饮食店标志以主题文字与鱼形同构。这些佳作最值得学习的是设计精英们对于"形与形的契合"及"形与意的契合"方面所表现的创意技巧。

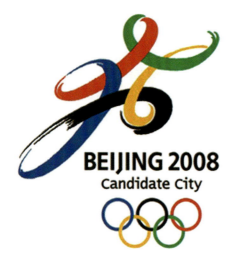

图4.53　申办奥运标志

图4.54　茶馆标志

图4.55　亚洲网络标志

图4.56　中国室内设计网标志

图4.57　饮食店标志

七、转换拓展

"转换"是新民族图形变化的一个重要环节。"转换"指的是对原图形在表现手段、表现载体、表现空间等方面的转换，转换的手段实质上打破原形原有的组织形式，通过不同材料、不同表现形式、不同表现空间的转换，开辟新的构造形式，形成新的视觉秩序，以促进原形的再创造。"拓展"是建立在新图形基础上的，指的是对主体图形进行多角度的应用，扩大其应用面。"拓展"是一种发散式的思维和创造方法。主体图形元素通过平面、立体、空间等多角度的拓展和运用达到再创造的目的。另外，原图形为了适应新的应用空间不断变化，在这一过程中，设计师的创想也得到充分的演绎，能够极好地激发出创造的活力。

图4.58的现代图形设计利用椅子的两个不同视觉面表现物象，以加强图形的表现张力与感染力。

图4.58　现代装饰器具(欧洲)

图4.59是现代陶瓷花瓶，作品在三维空间中表现平面图形，这种称之为"共生图形"，它所表现的矛盾的视觉空间，大大增强了图形的想象力和寓意性。

图4.59　现代陶艺(欧洲)

图4.60　虚化图形

图4.61　龙纹椅(作者：库卡波罗)

图4.60是日本设计师的作品。一个用金属制成的二维图形——黑猫，被装置在建筑空间里，其装饰构件突破了圆雕的限定，营造出不同凡响的装饰效果。

图4.61是芬兰设计师库卡波罗设计的折椅，作者将龙的形象表现在折椅上，表达了对中国文化的印象。

图4.62　空间图形(作者：李敏)

图4.62在空间里表现平面的人物动态，真实与虚构、平面与空间、二维与三维，交织在一起，形成了一个丰富的、多视角的图像，这正是现代图形的创造潜力。

图4.63借助手的载体进行创想，同样借助手表现出来的图形却呈现出完全不同的意境和内容。

现代创意采用"概念置换"的手段来达到创形的目的，用中国的俗语来说可称为"张冠李戴"。

图4.63　图形创意(作者：江亮)

第五章　新民艺设计与创造

要求与目标：

(1) 作为新民艺设计训练，其训练选题的目标性很重要，选题内容可以与考察地区的文化产业开发相结合，或者与国内外文化创意活动结合起来实施创作训练，以提高设计者的创作积极性和实效性。

(2) 仿造设计适合低年级或初次接触民艺设计的学生，选定仿造目标后，应尽可能了解和分析仿造对象的内涵及其表现方法和表现特征以便学习掌握。

要点：

(1) 仿造设计与临摹不一样，仿造主要是针对原图形的表现方法和色彩配置形式进行模仿，仿造设计强调在学习前人的基础上发挥模仿者的主观再创造力。

(2) 转换设计主要强调同一图形在不同材料、不同表现载体、不同视觉空间的再创造，可以结合实际动手创作完成系列性设计训练。

(3) 开发设计主要结合当代产业需要或者结合文化创意产业进行开发性的创造构想，开发设计强调创造的未来性、时尚性和前瞻性。

第一节　新民艺设计的特质与发展方向

一、立足于民族文化，服务于现代产业

以民族文化艺术和传统造物文化为创作源泉，从中吸取中华文化精神和创造理念，打造具有东方文化品质、符合现代审美需求、适应现代科技发展的现代产品是新民艺设计的最终目标。

新民艺设计立足于民族文化和传统造物技艺的挖掘与再创造，立足于现代产业和现代产品的文化品质的建构和提升，因此，认真向传统艺术和传统造物文化学习，领会和掌握其精神实质是年轻学子和设计师提高文化创意能力的重要课程。

新民艺设计服务于现代产业，服务于现代经济文化生活，服务于现代人的审美需求，就必须依托于现代材料、现代科技和现代信息业的发展，因此，现代创造理念、现代创造思想和现代创造方法是新民艺设计创新发展的重要动力，需要在设计实践中努力掌握。

二、"设计传统"与"文化创意"的当代价值

日本学者三木清先生在他的《哲学笔记》中曾经提出："传统，这一用语意味着流传与被继承。……彻底死了的东西不能称为传统，只能称为遗物……"又说："传统的现代意义包含着未来的关系，通过行为使过去的传统与现代和未来相结合。"他呼吁："作为有志于设计的人来说，我们正是要以设计传统的形式来提出这个问题。"

三木清先生创立的"设计传统"明确地将传统文化艺术的再创造作为一种战略意义的概念提出，并且通过再创造将过去、现在与未来连接起来，体现和彰显了"设计创造"的前瞻性和持续性。"设计"的核心价值是创造，创造是推动社会发展的根本动力所在，"设计传统"绝不是传统形式简单的再现，这一点值得我们深刻地予以探讨和领悟。

"新民艺设计"的方向和目标与"设计传统"提出的理念是一致的，然而，"设计传统"从哲学的高度，深层次文化内涵解析了这一概念在当代和未来的深远意义与独特价值，为"新民艺设计"提示了一种值得思考和探讨的方向。

"文化创意产业"是当今国际经济形势中十分活跃、发展迅速的产业模式，联合国对"文化创意产业"的定义是："'文化创意产业'是结合创作、生产和商业内容，其内容在本质上具有无形资产与文化概念的特性……"。"文化创意产业"所包含的内容无疑是很广泛的，既包含传统文化也包含当代文化，并涉及各个行业门类。但是，"文化创意"与"设计传统"有着十分关联的内在联系，与此同时，"文化创意"为民族传统文化以及具有悠久历史传统的造物工艺的挖掘和发展提供了宝贵的空间和难得的发展机遇。

　　2011年，"文化创意产业"已经列入我国国民经济发展纲要——"十二五"规划，"文化创意产业"将成为我国国民经济支柱性产业并将得到大力的发展，可以说"文化创意产业"为"新民艺设计"搭建起一个施展才艺的大舞台，需要我们很好的认识和把握。

第二节　新民艺设计教学的选题

　　选题的目标性和计划性：新民艺设计教学具有较强的实践性和训练性，其训练形式也是灵活多样的。一方面是素材选择的多样，既可以选择中国传统装饰也可以选择民族民间装饰；另一方面是选题的多样，既可以结合实际应用和文化创意活动进行设计训练，也可以以学习民族艺术和传统工艺美术为主要目的展开设计训练。

　　从我国目前民艺教学的现状来看，一些院校"民艺设计"教学架构不规范，特别是缺少配套课程，加上教学时间不足较难保障教学质量。根据这一情况，民艺设计课要依据客观条件，合理认真地予以安排。教学训练的难易及训练的内容，可依据班级层次高低而定。另外，训练的内容也应考虑到目标性和可行性。从总体上看，训练的目标可以分为"基础造型训练"和结合文化创意活动及产品开发以"专题设计训练"的形式开展教学。

　　一类选题可以依据中国传统装饰艺术史的大体分类，圈定一个学习和借鉴的范围，这个范围应该具有我国传统装饰艺术的典型性和代表性，其内容也应该根据不同年级、不同目标来设定。如民间剪纸，造型独特、取材简便，易于学习和掌握，可以作为低年级"民艺教学"学习仿造的内容。又如，中国原始彩陶纹样，大都以植物、水生动物和抽象几何形为元素，以黑白两种单色表现，也可以作为学习和再创造的内容。敦煌莫高窟装饰壁画和图案，无论在造型上还是配

色方面都创造了我国传统装饰艺术的高峰，可以作为高年级"民艺教学"学习和再创造的内容。

另一类选题则可以从以下一些方面入手。

(1) 结合本地区民族民间文化艺术活动和传统手工艺开发设题。

(2) 以民艺教学考察地区的民族民间文化艺术的挖掘和开发设题。

(3) 结合国内外各种文化艺术节、艺术博览会、文化创意活动设题。

在具体的教学当中，还应该遵循"由浅入深、循序渐进"的教学原则，组织制定教学环节和步骤，使学生在实践中逐步加强对于传统文化艺术的理解，以及再创造能力的提高。作为教师对于所选定的范围应该予以具体和详细的讲解。新民艺教学的训练方法要求其科学性、合理性，严格杜绝无目标、无计划的放任自流的情况。

第三节　新民艺设计教学训练形式

1949年以来，我国的民族艺术设计教育主要是通过"工艺美术史"和"图案基础"以及工艺美术专业课程实施的。老一辈工艺美术专家、教育家为我国工艺美术事业的传承付出了毕生的心血，并为我国民族艺术设计的发展奠定了坚实的基础。

改革开放以来，随着旅游事业的迅速发展，特别是我国民族传统文化事业热诚的不断高涨，民族艺术设计教育得到重视和加强。但是，从总体来看，其规范性、系统性与合理性都还不够，在教学思想、训练方法上也存在缺陷，有待于进一步改进。根据前辈们的经验及笔者多年来的教学实践，将相关的教学训练方法及其内容简介如下。

(1) 临摹是民艺教学中常见的形式。通过手绘和对临的方法，不仅能加强学生们对传统装饰艺术真切的认识和了解，还能训练学生在造型和配色等方面的能力。临摹教学对初学者尤为重要。

在临摹之前，教师应对所要临摹的内容按照教学目标加以圈定，并对所要临摹的素材加以讲解。临摹的作品主要采取对临的形式，要求学生努力做到临摹的准确性与完善性，并要对所临摹的作品在造型特点、色彩配置和装饰风格等进行分析。

(2) 仿造设计——仿造设计是经过对原作的思想内涵、造型特点、装饰风格的认真理解，仿造原作品的形式进行创作。仿造设计包括在色彩配置、表现手法、装饰风格上的模仿。如现代题材与现代造型，仿造、借用传统装饰的配色效果；或者在造型上模仿借鉴传统装饰的工艺制作方法等。

日本设计师在总结仿照设计时提出"模仿式的创造"和"创造式的模仿"，这两句话对模仿的形式做了恰当的界定，依据笔者的理解，前者是更多地保留原图形的风格和神韵，后者则强调二次原创，强调别开生面的创新性拓展。

仿造设计既有一个模仿学习的过程，还有一个对原作品进行再创造的过程，根据不同的授课对象、教学要求应遵循由浅入深的方法，既允许学生在初级阶段较多的保留原作品的因素，又鼓励学生大胆实践敢于创新。

(3) 转换设计——转换设计具有鲜明的具体操作性，指的是对原图形在表现手段、表现形式、材料工艺等方面进行移位和转换。如将画像石上刻画的图形用剪纸的形式表现出来；将平面图形表现在三维空间里等。同一个图形通过不同载体、不同材料、不同表现手段的转换，创造出多种多样的表现效果以达到再创造目的。转换设计是挖掘图形再创造潜力的极好训练方法。

(4) 命题设计——命题设计指的是根据国内外文化创意活动，选择与此相关的文化元素以命题的方式展开设计创作。如曾经由日本发起并组织的世界设计博览会，分别以日、月、金、木、水、火、土、编、融等汉字作为命题向世界征集工业产品、建筑、服装、平面等设计作品，在国际上产生重要影响。近年来，以绿色环保、保护动物以及人类关爱等为内容的创意征集活动很多，都可以作为教学命题。

(5) 设计应用——结合现代设计的某一具体项目，以民族文化、民族装饰风格作为设计训练的要求，系统性地开展设计实践。在现代设计中，民族民间文化和艺术形式大有作为，结合地方文化产业活动和有特色的地方特产设计展开民艺教学是重要的教学训练形式。在这一教学活动中，要求学生对服务地区的文化资源和产业性质进行必要的考察，了解和收集相关素材，为设计做好前期准备。作为专题设计应用的内容有以下两种形式可以参考。

① 结合商业市场的具有文化特色的实际项目。

② 结合国内外的文化创意活动以及设计竞赛。

图5.1 中国传统民俗文化丛书封面

图5.1是台湾"汉声"杂志社出版的中国传统民俗文化丛书,设计者直接将传统风筝的图像作为封面装帧的元素,具有很强的视觉感染力,也符合这类书籍的实际应用。

图5.2 茶叶包装(作者:柯宏图)

图5.2是台湾著名设计师柯宏图先生的作品。作者以宋代纺织纹样为素材,对茶叶包装装饰点缀,清新而典雅,带有中国文人的审美特征并较好地体现了中华茶文化的神韵与品质。

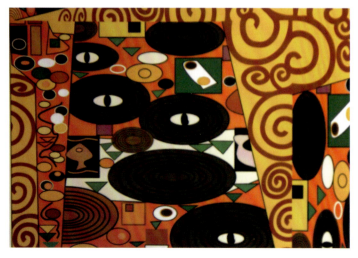

图5.3 装饰艺术(作者:崔唯)

图5.3是一幅以曲线形和椭圆形构成的装饰画,画面上,一只只眼睛给人以灵性。其装饰元素和装饰风格似借鉴了奥地利画家克里姆特的作品。

第四节　新民艺设计教学案例解析

主题性创新案例解析　所谓"主题性"指的是在教学中，根据教学的目的设立某一个主题，让学生围绕这个主题进行资料收集、素材选择和再创造的训练。或者圈定某一个学习和借鉴的范围，以便集中就一两个经典的内容进行学习和运用。

本书选取的创新案例分八个方面，其主题分别是中国传统装饰艺术、少数民族文化艺术、乡村民间美术、汉字创意、角色与品牌创意系统等。八个方面的案例是由不同的班级分别创作的，也就是说每个班级所选择的内容量要根据课时而定。案例解析从八个方面展示和分析了每个主题的学习重点和设计创新应把握的要点，其中汉字创意设计以"成语新解"的形式引导学生发挥创造潜能，将成语的构想运用于标志设计、图形创意及产品开发上，这一具有创新意义的成果充分体现了汉字文化的创造智慧和创造潜能。"角色系统"与"品牌系统"的创作具有系统性和拓展性，其工作量也比较大，设定这一内容时，应考虑到低年级学生的接受能力。

主题性创新案例解析部分展示的是江南大学设计学院"民艺教学"部分本科生和硕士生的作品，另有一小部分的作品来自厦门大学嘉庚学院艺术设计系部分学生、浙江万里学院艺术设计与建筑学院青年教师。为便于读者了解，将作品内容归纳整列为如下几个方面。

图5.4　剪纸"古庙"(陕西黄陵)

1. 脸谱戏纹　　　6. 汉字创意
2. 敦煌精彩　　　7. 异文同构
3. 民族神韵　　　8. 成语新解
4. 乡土十足　　　9. 系统设计
5. 蓝白青花

图5.5　鸟衔鱼剪纸花样(陕西安塞)

一、脸谱戏纹

中国戏曲作为中华民族独特的艺术形式有着深厚的文化艺术渊源，而戏曲脸谱则是中国戏曲中重要的表现形式，华夏天地从南到北，根据地域文化的分布，分别拥有地方性很强的戏曲剧种。

京剧是我国影响力最大最富代表性的剧种，其戏曲脸谱造型具有造型寓意象征化，角色类型模式化，夸张变形图谱化，符号纹饰装饰化的特征。脸谱艺术从一个侧面集中体现了，传统装饰造型艺术的创造观念和创造方法。

"象征性"是戏曲脸谱造型的重要特征，戏曲脸谱艺术在塑造角色形象上具有独特的塑造方法。戏曲中的角色最初用于表现人物的地位身份，逐步扩展到表现人物的性格和气质品位，并且带有明显的善恶褒贬之分。如"公正忠孝"者端庄正派，"奸邪恶狠"者则刻为丑形，特别是在色彩配置上不仅色彩鲜明、纯正，而且带有强烈的象征意寓。

图5.6传统脸谱上的符号图形多以曲线造型为主，作者则采用点、线、面等几何抽象形态进行其高度的概括，以这样的方式锤炼造型的基本功。

图5.7作者对传统脸谱图形进行了概括，在此基础上，进一步以切割的方法予以重新组合，平整、理性的切割面与脸谱的曲线元素对比成趣。

图5.6 脸谱再创(作者：杨剑波)

图5.7 脸谱再创(作者：丁红)

图5.8　脸谱再创(作者：申晟)　　　图5.9　脸谱再创(作者：尤晓菲)

图5.8局部提取脸谱的元素，以更为夸张的手段表现图形，完全突破脸谱造像原形的格局。画面采用红、白、黑三色对比，以及直块与曲形进行对比，该作品以图形形式与组构形式为练习的重点。

图5.9和图5.10采用平面构成中的打散再构，或者切割再构的方式，重新组构脸谱的五官形象。经过切割、打散、打破原形左右对称的格局，进而按照点、线、面规律，以及画面主次结构关系，灵活地组织形态。

戏曲脸谱主要是以毛笔绘制的曲线形态，经过直线切割而形成新的形态，并产生了直、曲对比，从而增加了图形的形式美感。

图5.10　脸谱再创(作者：杨剑波)

二、敦煌精彩

甘肃敦煌莫高窟集宗教壁画、雕塑、建筑、装饰于一体，是我国佛教文化艺术遗存最多、最丰富的文化艺术宝库。敦煌莫高窟艺术自北凉、北魏、西魏、北周起，至隋唐、宋、元、明、清历经数千年其内容一脉相承。与此同时，敦煌艺术还吸收各个历史时期的历史文化遗风，从早期的西域风格到北魏的"秀骨清风"的中原风格；从隋唐的雍容华贵、气势恢宏的风格到宋明的严谨的写实风格，都为后人留下了数以万计的传世的文化艺术经典。

敦煌壁画涉及佛教人物、供养人、动物、自然景物、器物等各个方面的风土人情，单就各种洞窟的藻井纹样，佛龛装饰，棚顶、帐幔装饰，人物服饰纹样，器具纹样等千姿百态、举不胜举。敦煌艺术的装饰造型及其色彩艺术上的成就，已经达到中国传统艺术的顶峰，值得今天的文化工作者和艺术学者予以高度的重视，并需要有计划地进行研究和探讨。

图5.13原图来自敦煌壁画，作者经过局部选取、重新组构，并利用计算机特技进行变化，其装饰图像更为抽象，色彩以补色作对比，构成色彩瑰丽、线条流动、梦幻般的效果。

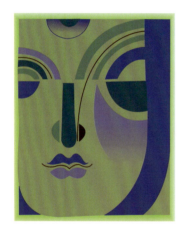

图5.11 佛像(作者：于玺)

图5.12 佛像(作者：于玺)

图5.13 敦煌装饰画

以敦煌壁画和装饰艺术作为民艺教育学习研究的内容，通过一系列有目标、有计划的临摹学习，仿造演绎，拓展性再创造的训练等引导青年学生进一步认识了解中国传统装饰艺术，进而提高他们的装饰艺术表现能力和再创造能力，这也是我国老一辈艺术设计教育家所倡导的学习传统艺术的途径。

图5.14作者抓住敦煌壁画艺术中曲线的流畅气韵，加强了天马姿态动势的形式感，整个画面具有很强的流动感和线性美感，且民族风格浓郁。

图5.15作者采用切割再构的手法演绎敦煌壁画装饰。经过切割再构增强了画面的动感，使原来完整平和的画面产生了新的意境给人新的联想。

这里展示的学生课程训练作品，其再创造手段只是为数有限的例子，根据艺术审美的需求，根据不同创作者的不同感受和理解，再创造的发想和创造手段必定多种多样、层出不穷。

图5.14 敦煌印象装饰画（作者：杨剑波）

图5.15 敦煌印象装饰画（作者：木易）

三、民族神韵

分布于祖国各地的56个民族，由于独特的地理自然环境，以及民族信仰、民族文化的不同，造就了各自不同的文化艺术风貌。对于各个民族不同的造物和工艺美术形式的学习和提取，不能脱离对当地的文化内涵，以及地理环境气候对物产的影响等方面的认识和了解。

所谓"民族神韵"强调的是民族文化特色。独特的地貌、独特的民族个性、独特的物种、独特的工艺美术造物条件从而形成了区别于其他民族的造物形式。在艺术考察的过程中，在向地方民族文化艺术学习的时候，应该努力培养和训练自己敏锐的观察力和丰富的艺术感受力，从中发现规律，并从一般中发现个性并在不断实践中提高艺术表现力。

图 5.16　"新浪网"藏族地区网站标志
（作者：严韵）

图5.17所示的面具是藏族宗教民俗活动中的道具，或是纳福，或是辟邪，种类很多。作者表现的是女性面具，不过并没有直接表现五官，而是以藏文传达着独特的民族文化内涵，因此，图5.17所展示的是借助面具的藏文化象征图形。

图5.18作为旅游性广告，地方文化代表性符号的提取和富有地域审美特色的色调的把握是创意构思的重要组成部分。

图5.17　面具

图5.18　云南印象

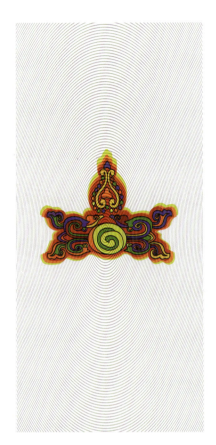
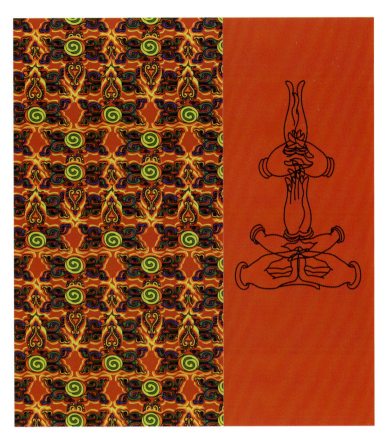

图5.19 藏族宗教符号再创(作者:曾晨、陈欣)

图5.19为折页设计。其图形取自藏传佛教建筑和壁画中的装饰元素,经综合、再创造而成。作者很好地把握住了藏传佛教装饰的基本色调与神韵。

图5.20以盘形作为载体,其图形取自佛教和年画中的元素并经过变异和再创造。

借助不同载体,借助材料的转换,促使图形元素变化组构,是民艺教学的一种训练方法。

图5.20 传统图形元素再构(作者:曾晨、陈欣)

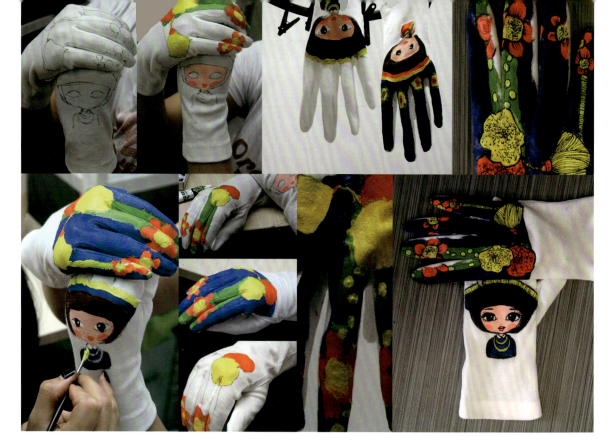

图5.21　手套的设计（作者：北京联合大学广告学院夏洁　指导教师：乔鸿雁）

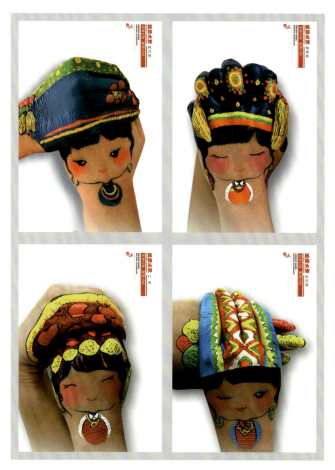

图5.22　"装饰头饰"　第五届全国文科计算机设计大赛　三等奖
（作者：北京联合大学广告学院夏洁、李丽
指导教师：乔鸿雁）

图5.21手套设计如同福建省的传统工艺"布袋戏"具有趣味性，作为手套既可以护手又可以娱乐，很符合现代青年的审美情趣。手套设计的创意是在手的系列设计创意的活动中拓展的，比起纸面设计，手的创意设计活动具有很强的渗入性和互动性。在这种创意活动中可以积聚合作者的智慧，加深合作者之间的情感，在互动的过程中就完成了设计创作，是一种值得推广的创作方式和训练方式。

头饰是少数民族最具民族特性的标志性符号，各民族的头饰都集中体现出民族文化的观念意识和历史悠久的手工技艺，图5.22借助"手"的载体，很好地表达了"创造之手、精湛工艺"这一主题。在东西方装饰发展历史中，借助人体的头部、面部、身体及四肢表达宗教、民族信仰，表达祝福或辟邪等思想意识等其例子很多。图形通过富有变化的人体，不仅增加了立体感，而且，通过丰富的表情图像显得更加生动、感人。

四、乡味十足

民间美术和民间传统手工艺装饰，又称为"根性艺术"和"母体艺术"，她们养育和派生了其他艺术形式。生命繁衍、图腾崇拜、辟邪纳福是民间美术和装饰表现的主题，特别是对于生命繁衍的探讨与原始文化一脉相承。作为传统民俗文化的载体，其张扬的形象个性、强烈的色彩对比，与民俗活动所营造的热烈欢腾的氛围十分协调，甚至是一种互为作用的共生文化。

对于民间美术和民间手工艺装饰的借鉴和元素提取，很重要的是应该很好地把握其本质特征，特别是来自不同的地域的工艺美术，其形式及色彩都深受地域文化的地方物产的影响。如西北剪纸简洁、粗犷更带原发性艺术风格；江南扬州剪纸则精细、灵秀带有市井文化品位。又如苏州桃花坞年画人物造型端庄、典雅、色彩柔和；而河北朱仙镇年画人物造型夸张、诙谐，色彩深重、浓郁含灰，风格古朴。凡此种种均需要加以认识与了解，造型特征往往是艺术夸张的强化对比的重点。

图5.23为贵州艺术家潘国华先生的刺绣作品"斗鸡"，作品取材于贵州苗民的生活习俗，而装饰上则取了苗族传统刺绣的装饰风格。作者大胆地夸张两只斗鸡，鲜明地凸现了作品的主题，造型高度夸张、色彩强烈，极富装饰美感。

图5.23和图5.24展示的是民间绘画和民间刺绣装饰。民间装饰艺术的一个突出的特征是形象质朴、色彩鲜明、对比强烈。在造型手法上，民间装饰艺术善于大胆想象，手法纯真浪漫、充满想象。

图5.23　苗族刺绣装饰(作者：贵州潘国华)

图5.24是陕西凤翔虎面具，面具采用红绿对比，色彩斑斓而喜庆；虎面上还装饰具有各种象征意义的吉祥图案，深刻地印现出历史文化的烙印。

图5.25是从虎面具上提取并经过修饰的虎眼纹，明亮凸显的虎眼，"虎视眈眈"尽显威风。抓住典型元素，经加工修饰构成新图形，是再创造的方法之一。

图5.27来源于布老虎的视觉印象。作品仅提取了虎眼、虎鼻两个元素就抓住了民间布老虎的神韵，概括的抽象形块、强烈的原色对比，极具现代形式美特征。

图5.24　陕西虎面具

图5.25　虎眼图案(作者：陈欣、曾晨)

图5.26　民间装饰(作者：谢明珠)

图5.27　虎形装饰(作者：谢明珠)

图5.28 民艺再创

图5.29瓦猫玩偶塑造是一组虎的玩偶造型,其发想来自于云南一带的具有文化代表性的"瓦猫",作者在创意的过程中,联想到山东、山西、陕西一带的泥塑,而这一带的民间泥塑——坐虎、辟邪虎面具等均具有辟邪镇宅的意义。来自于山东、山西、陕西的民间泥塑、布塑及鞋帽、服饰等的"虎"形象是最普遍的,这些与原始时代的动物崇拜——"图腾"有关。作者以"瓦猫"为基形,下部分形体造型不变,头部是分别符合不同地区的民间工艺虎的头部造型,这种"异形同构"的玩偶形象,吸取了现代设计思维中的"整合性"造型手法。

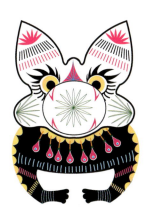 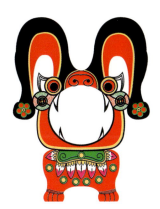 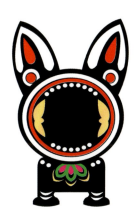 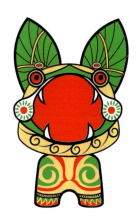

图5.29 瓦猫玩偶塑造(作者:翟茜)

"瓦猫"原是云南丽江传统建筑屋顶上称之为"避邪"的装饰构架，现在则演化为一种具有地方文化特色的旅游产品。

　　图5.30是为"瓦猫工艺品铺"创作的系列招贴。在4幅招贴中，根据内涵瓦猫的基本形态做了种种变化。基本图形的塑造是新民艺设计的基础性训练的重要内容。

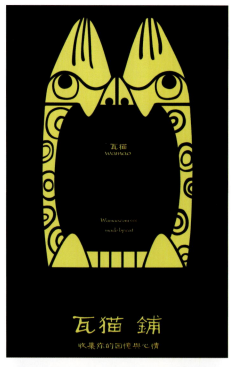

图5.30　瓦猫专卖店招贴(作者：王亚男)

图5.31是以"瓦猫"为主体形象元素，利用不同的材料向平面、立体等各种生活用品进行转换。在这里"瓦猫"变成一个可爱的卡通形象，一个古老的元素在现代生活中延伸，是新民艺设计的最终目的。

东巴土猫

图5.31　瓦猫玩偶设计拓展(作者：赵晗琦)

五、蓝白青花

蜡染是我国古老的民间传统手工艺，古称蜡缬、绞缬(扎染)、绞缬(镂空印花)，并成为中国古代三大印染工艺之一。有文献定义，我国的蜡染源于秦汉，兴于唐宋，明清盛极一时。明清以来，蓝印花布已成为风靡全国的染织手工艺。至今贵州的安顺、江苏的南通、湖南的凤凰、浙江的嘉兴、桐乡等地都是我国著名的蜡染之乡。

蜡染或者蓝印花布以蓝白二色构成、组合图形元素，其蓝色沉稳饱和、鲜明悦目。蜡染装饰采用一个单色，利用白色布坯可以变化出千变万化的图案样式，是最为经济，且又能最大程度地发挥材料的功能的工艺技术手段，也是塑造力很强的民间传统装饰艺术形式。以板蓝根为材料制成的染料对于环保和人体健康均有益处，也是最好的绿色原料，具有很好的开发前景。传统蜡染装饰以植物花草为主，运用于婚庆、礼仪场合则饰以人物、瑞兽等吉祥图案。受不同地域文化影响的蜡染装饰，呈现出不同的装饰风格，值得深入学习和探讨。

如图5.32所示的装饰设计，以菊花纹作为元素，借鉴了传统宋瓷纹样的装饰风格，其花瓣造型柔和，瓣尖修饰细巧，花瓣间有白线间隔，简洁而丰满，既保持了菊花的自然风貌又富有凝练、程式化的装饰特点。基本型用手绘确定后，利用电脑的复制排列优势组构纹饰，变化万千，最后再运用在各种产品中。

 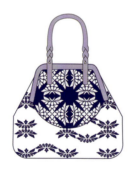 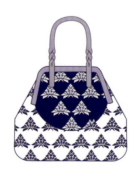 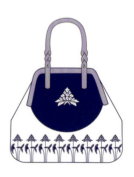

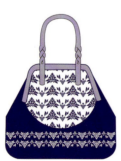 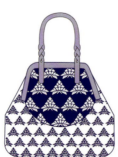 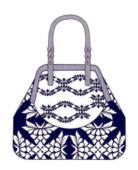

图5.32　日用品装饰设计(作者：盛岚)

传统蜡染技艺及装饰运用于现代生活产品并不少见，但市场销售情况并不理想，从设计方考虑，除装饰图案的创新及产品样式还需要大胆的予以突破外，创作观念上更需要进一步提高和加强。

以蓝印花布创新设计作为教学训练的命题，以单色系统进行基础图形练习和设计应用是学习并延伸民间工艺、民间装饰的有益方法。

图5.33的装饰借鉴传统青瓷上的图形和装饰风格，经过简化和修饰，重新组合，表现的是一组玩球的儿童。七个儿童组成一个圈，动态呼应起伏，生动有趣。作为靠垫、茶几垫上的装饰图案，其风格朴实而富有童趣。如果采用刺绣等工艺表现，其装饰更将别开生面。

传统的海水纹和云纹是反复出现在传统建筑器具和服装上的古老纹样。图5.34～图5.37中的设计其基本元素来源于传统戏曲服饰图案。作者提取了原形中的水纹和云纹，运用电脑技术，以直线、曲线或直曲相应的形式，对原形进行了高度的提炼、概括和丰富多样的变化演绎，所表现出来的新图形简洁、明朗，具有鲜明的时代气息，使古老的图形焕发出新时代的风貌。作者还将新图形运用到现代文化用品上，不仅新颖别致，还带来清新的乡土气息。

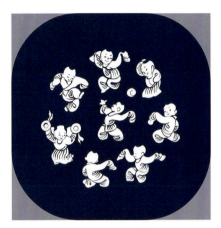

图5.33 茶具用品装饰设计(作者：盛岚)

图5.34 清代官员服装上图案

图5.35 蓝白装饰纹样应用设计(作者：王秀颖)

图5.36 蓝白装饰纹样应用设计(作者：王秀颖)

图5.37 蓝白装饰纹样应用设计(作者：王秀颖)

六、汉字创意

汉字是中国传统图形中最富想象力、最具概括性的抽象图形。汉字作为人类传递信息的基本工具，为了更加简便、迅速地交流，不断地从具象到意象再进入抽象。经过几千年的锤炼，汉字已摆脱自然形态的束缚，形成以纵横为主的框架式图形。由汉字所派生的书法艺术、印章、篆刻艺术涉及更广泛的艺术领域。

汉字的形态与结构的特点，以及汉字在造字原理上所归纳的"指事、象形、形声、会意、转注、假借"的特征，使汉字具有很强的塑造性和创意性，为再创造提供了有利的条件。鲁迅先生曾十分准确地概括了汉字的审美特征。先生说："中国汉字有三美：意美以感心，一也；音美以感耳，二也；形美以感目，三也。"我国历史上最早的可识性文字是甲骨文。甲骨文的字形往往大小不一，无严格约束，同一个字可以有多种写法，增一笔减一笔无关紧要。甲骨文的每一个字的偏旁部首，在位置上都可以挪动，甚至同一个字可以正写、反写、倒写。如"福"字的偏旁"礻"在左右都可以放，有时同一个字多达几十种写法。

日本著名的书籍装帧家杉甫康平先生在他的著作《造型的诞生》一书中提到："汉字超越了单纯的文字意义，变化成各种物象又回到汉字诞生的原点。通过丰富多彩的变化，使它周围充满活力。"并且指出，"汉字是一种表情丰富的文字"，提出要"探讨它是如何将'形'和'灵'的力量巧妙地释放在生活中"的。

中国汉字虽经几千年的变化，但是每一次变异都是在前人的基础上变化的，每一次变化都保留了前人的基本框架结构，与此同时又在此基础上充分地发挥了创造者的想象，使汉字得到充分的演绎。二十世纪五六十年代汉字设计局限于笔画和局部结构的变化，现代汉字创意抓住汉字表象性的特征，突破框架性模式向更高的艺术境界发展。然而，汉字的创造潜力还远远不止这些，在现代设计的基础造型领域，在视觉传达设计范畴，在其他造物设计中，汉字都将发挥着其他物象不可替代的作用。而汉字再创造是新民族图形创造的重要课题之一。

汉字在日本人的现代设计中占有重要的位置。日本设计师广村正彰先生将果实、蔬菜等具象形态，组合在汉字的纵横结构中，似乎还原了古汉字的象形性特征，如图5.38。

如图5.39所示的放大了的汉字图形在公共空间中具有很强的张力和广告传播功能。

图5.38　汉字设计 (作者：日本广村正彰)

汉字图形

图5.39　放大了的汉字 (作者：日本广村正彰)

七、异文同构

图5.40将汉字与纳西族东巴文同构，意趣生辉。汉字以纵横框架为结构，形态抽象，内容丰富；东巴文则具有很强的象形性和感观性。这两种文字同构后，产生了直与曲对比，抽象与具象对比，使作品点意、传达更加明晰和富有情趣。

图5.41借用东巴文的造型特点采取更加简练的抽象手法表现十二生肖，图形以线造型，用笔轻松、顿挫有力，表现生动。

图5.40 异文同构（作者：周理达）

图5.41 十二生肖（作者：周理达）

图5.42　文字标识设计应用(作者：周理达)

 图5.42作者以汉字和东巴文同构的文字作为导向符号装潢商业空间。从最后效果来看，那些出现在商业街道上的饮食、酒店和公共空间的字体，如"面"、"酒"、"菜"等字，其识别性是明确的，而且，视觉空间具有浓郁的东方文化情调。而那些用得较少的文字，作为标识其识别性较差，因此其运用效果值得推敲。

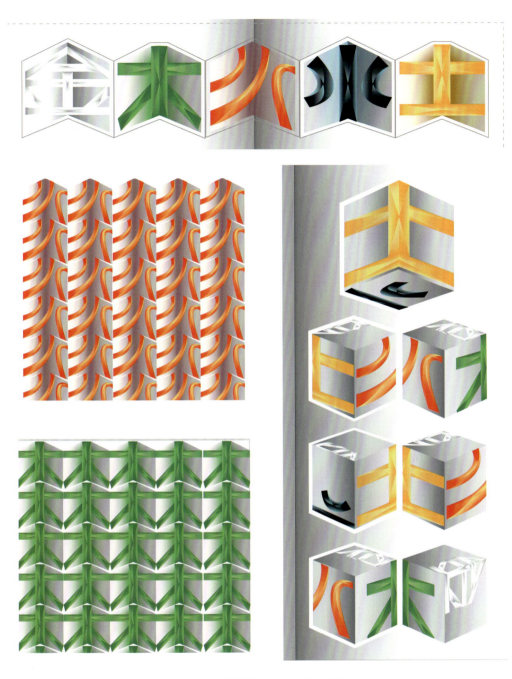

图5.43 汉字设计(作者：嘉庚学院学生)

图5.43以色彩来表示金、木、水、火、土的物质特征，设计创意强调了文字的图形感和体积感，并采用连续的秩序排列，营造出连绵不断的气氛，具有很强的视觉效果。

图5.44和图5.45以鲜明的色彩，多层次的装饰性的图底表现，极好地丰富了汉字的表情。题为"好玩"的作品其文字本身变化不大，而是丰富的底纹配以粉红的色调，给人轻快、明朗的感觉，在这里，色彩的情感性对于汉字表意起到了锦上天花的效果。

图5.44中"玩"字放置在一个瑰丽的以粉红色为主调的空间中，较好地传达了"玩"的愉快气氛，色彩作为抽象的元素最能传达喜、怒、哀、乐的精神状态。

图5.45"自由"的内涵与概念，观者心中都是十分明确的，即轻松自如、自由自在、不受约束。作者在"自由"两个字形之中，塞满了拥堵的图形，并敷以灰色的色调；而字形外则是明亮的黄色调空间，很明显，作者以此表现的是"拘谨和不自由"的内涵。

图5.44　汉字设计

图5.45　汉字设计

八、成语新解

"成语"是汉语的一种文语形式，一般以四字为结构。"成语"在旧《辞源》的解释是"谓古语也，凡流行于社会，可以引证以表示己意者皆是。"成语同习用语和谚语相近，但是，后者一般用于口语，而成语大都出自书面语。有不少成语以历史典故为背景，其意富有哲理，可以益智启明。

成语擅用比喻和对仗的修辞手法，不仅言简意赅，而且妙语生动，正如著名的国学大师季羡林先生所说："成语和典故是一种语言的精华，是一个民族智慧的结晶，是高水平文化的具体体现。"在我国，古今出版的连环画和插画艺术中，以成语为题材编印出版的读物应有尽有，充分显示出成语的创意潜质。

在现代，我国也有不少艺术家和设计师在设计创意中借用成语的妙语构思，如香港著名设计师荆埭强创作的标志和广告常以成语作为发想点。不仅是成语，中国的唐诗、宋词、元曲更是内涵丰富、语言精练，其高度概括的比喻、象征性，以及夸张、修饰的手法同样具有很高的表现技巧。这些对于现代设计创意具有很好的启示性。现代设计向中国传统文化艺术汲取营养，不仅仅是提取图形元素，应该包括中华文化在文学、诗词等方面的创意精粹。正像不少设计师所共同感悟的"借其形、承其意、传其形"，才能更好地领悟和把握传统图形的创意方法和创造方法。

图5.46展示的是江南大学设计学院学生用现代图形表现的成语内涵，并且，在表现手段上采用了传统剪纸的形式。

图5.46　成语新解(作者：刘金晶)

"异形同构"是现代图形语言常见的表现形式，而传统成语也多采用异形同构以及张冠李戴、指东言西的方法，表现或揭示事物的真谛，东西方这两种表意和传递信息的方法有很多相似之处。深入探讨成语及其文化内涵，认真学习本民族的特有的思维方式，必将有助于现代创意的提升。

图5.47和图5.48 为著名设计师靳埭强先生借用成语设计的标志。

图5.47 是借用成语"开卷有益"为书店设计的标志，牡丹在传统观念中象征着富贵，"开卷有益"转义为"花开富贵"立意吉祥，这一设想在众多构思趋同的书店标志中，创意独特，个性鲜明。

图5.48 借用成语"羞花闭月"为化妆品设计的标志。"羞花闭月"是中国古代形容绝色女子的有名成语，用于女性化妆品给人多感官的联想。观者似乎能看到一个典雅婀娜的身姿，并感受到沁人心脾的暗香，这便是成语等文学寓意给商品带来的文化魅力。

图5.49 以"龟兔赛跑"的典故为体育用品商店设计的标志。其标志不仅形象诙谐生动，而且巧妙地暗示体育用品，使人感到亲切、诙谐而心动。

图5.47　书店标志(作者：荆埭强)　　图5.48　化妆品标志(作者：荆埭强)

图5.49　体育用品商店标志(日本)

以成语作为创想的启示点，进一步深化了设计的文化内涵，不仅能达到形神兼备、形意相随的艺术效果，而可以调动起观者多样性的感官，给人很强的感染力。

杨建雄同学以高度简练的现代图标式的表现手段，表现古老的成语故事，可以讲开创了中国成语故事表现的先河，如图5.50和图5.51所示。

图5.50　成语新解（作者：杨建雄）

图5.51 成语新解（作者：杨建雄）

　　作者将成语故事结构中的每一段关键性的内容，浓缩在符号化的图标中，观者只要串起这些图标，就能完整地叙述出整个故事。高度概括的图标与四字成语达到了形式上的统一，其构想具有全新的再创造价值。

图5.52～图5.54《"花言巧语"巧克力系列包装设计》是一套毕业设计作品。成语"花言巧语"究其本源为贬义，作者却从字面上的意义加以引深借鉴。

"花言巧语"既是整体产品的品牌主题，也是巧克力包装的发想启示点。作者以花的形象和结构，作为巧克力包装的视觉元素和结构形式的构想依据，进而完成整套设计。"花言巧语"从另一侧面，十分生动地解释了整体设计的创意构思和构成整合的方式。

图5.52和图5.53是以玫瑰花为元素引申的巧克力套装组合。

图5.52　巧克力系列包装(作者：翟飞)

图5.53　巧克力系列包装(作者：翟飞)

图5.54是以莲花、莲子作为引申构想的巧克力包装。

借用成语等文学典故塑造产品语意,是打造产品品牌文化的重要一环,常人往往认为产品不过是一个物件,是没有生命的。设计创造正是要将大自然的生命信息赋予产品,以塑造产品的生命和灵魂,在赋予产品生命的同时,创想便鲜活地躁动起来。

图5.54 巧克力系列包装(作者:翟飞)

九、系统设计

"系统思维"和"系统理论"产生于20世纪40年代欧洲的建筑设计领域。以"系统思维"为理论基础的"系统设计"率先在建筑设计领域展开,进而影响到其他设计领域。"系统思维"把对象作为一个整体系统来思考,强调整体与部分之间的紧密关系。也就是说对于每一个设计从设计之初就应该建立整体的观念,并考虑与整体相关的各个部分。在民艺教学中,运用"系统思维"的方法,引导学生打破专业界限,打破固定模式,有助于学生创造潜力的开发和训练。本部分介绍4组设计作品,这4组作品有的是以品牌为中心,以角色形象为主体展开的;有的是以品牌为中心,以主体图形元素为重点展开的,限于篇幅在这里介绍的只是部分内容。

1. "格格铺"品牌系列设计

"角色形象"指的是以人物、动物或其他生物等为元素创造的,具有思想品格和文化内涵的卡通、玩偶、吉祥物等造型。随着美国、日本动画在全球的影响,卡通、玩偶、吉祥物形象已冲破文学艺术形式的界限,渗透到商业的各个领域,"角色形象"丰富的情感特色和感染力,已成为现代时尚的重要角色,具有很重要的文化和经济价值。

图5.55是以"格格铺"为品牌,以角色形象为主体图形元素的系列设计。角色以纳西族人为原型,分别为父、母、子、女,设计者希望表现幸福的一家人。每一个角色由三部分组成,以便形象元素的打

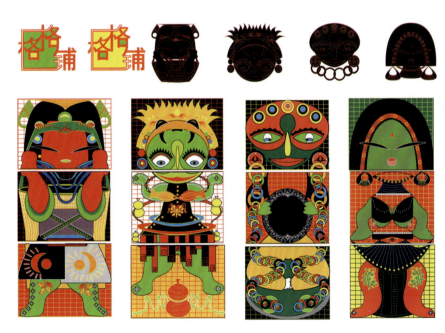

图5.55　格格铺主体角色形象(作者:朱寒凝)

散重构及多维方向的衍生。以"格格铺"为品牌的系列设计，以角色形象为基本图形，经过变量转换到服装、鞋帽上，特别是在时尚钟表上的拓展，具有很大的思维突破性。

图5.56是设计者对角色头部基本型规范性变换形式的思考，从中可以看到创想变异的闪光。

图5.55～图5.59是同一个地方性很强的古老的民族元素，经过现代设计思维的塑造，在视觉上焕然一新，并充满现代时尚气息作品。

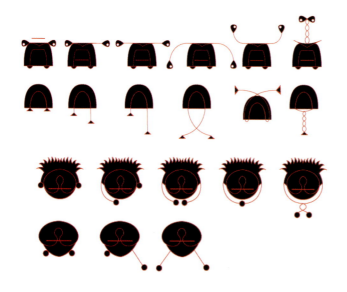

图5.56　人物头部基本型的规范性变换形式

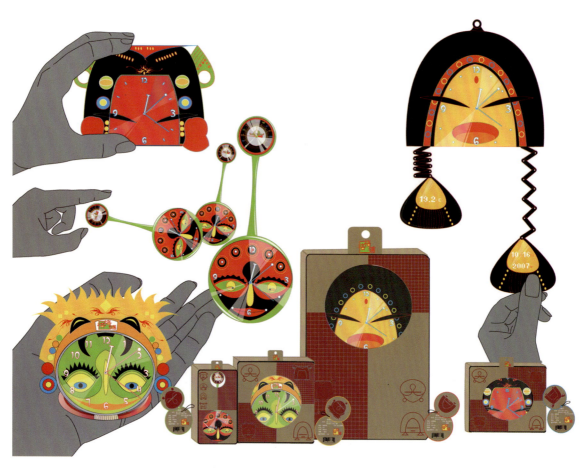

图5.57　角色形象在钟表产品上的拓展（作者：朱寒凝）

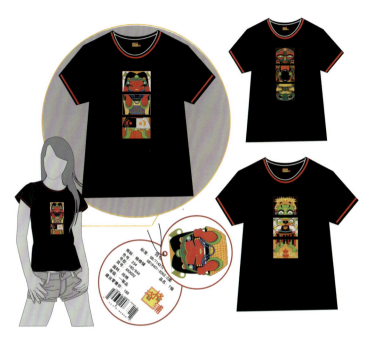

图5.58 角色元素在服装上的拓展(作者:朱寒凝)

图5.59 角色元素在鞋、帽上的拓展(作者:朱寒凝)

2. "温度"品牌系列设计

图5.59至图5.63是一套以"温度"为品牌的系列性设计

作为主体图形的基本元素来自云南纳西族东巴文字。东巴文字被称为至今还使用的象形文字,人物图像是构成东巴文字的重要元素。设计构思从两方面进行再创造,其一是以东巴文中的小人作为元素,创造性地设计出具有现代时尚品位的日用生活用品;其二选取东巴文中的词句,抓住其图像性特点进行高度地夸张,加强文字的装饰性和艺术性,并保留了原文字红、绿、黄、白的基本色调,经过再塑造的装饰图形运用于系列产品包装,如图5.60～图5.63所示。

主体图形在系列产品包装和商业广告宣传中占有重要位置,它以独特的视觉语言展示品牌的个性,并且肩负着系列产品拓展的重要使命。民族传统图形的再创造,其发想潜力是很大的。这种潜力完全取决于设计师积极而热烈的思维态度和富有创造性的设计视野。过去有一些民艺设计作品往往局限于一般性的装饰图案中,仅满足于图形纹饰本身的变化,在整体构想上视点较窄,这与教学上各专业固守于本专业的基点的指导有关,这一点值得我们反思。

图5.60由东巴文中小人作为基本形创造的各种挂钩、果签、果夹等在强调实用功能的基础上增加了人情趣味性和娱乐性,这种造型不仅符合现代家居、室内陈设的气氛,也十分吻合现代青年审美心态。

图5.60　民族元素创新设计(作者:刘峻丽)

图5.61展示的是基本图形加工为不同材料的生活用品。以小人构成的餐具和各种挂勾生动可爱，富有亲切感，增加了生活的情趣，适于现代人的审美需要。

图5.61　民族元素创新设计（作者：刘峻丽）

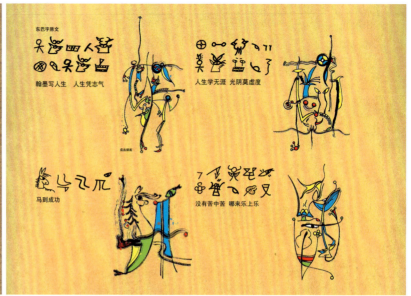

图5.62(a)

图5.62(b) 民族元素创新设计（作者：刘峻丽）

图5.62～图5.64 选取东巴文中的词句，原词组的内容分别是"翰墨写人生，人生凭志气"，作者抓住原词组象形性特点进行夸张，着力表现和渲染图形的装饰性和艺术性，并保留原文字红、绿、黄、白的基本色调，经过修饰处理，图形的点、线、面对比高度夸张，色彩鲜明跳动，完全去除了古老的东巴文陈旧的面貌，犹如一幅充满活力的现代装饰画，运用于现代家纺品和时尚产品上十分协调。经过再塑造的装饰图形还可以广泛运用于各类生活用品和产品宣传品。

图5.63以东巴文句为元素构成的装饰图形装饰于牛皮纸袋上，富有"牛仔布"质感的纸袋，自由流动的线形纹饰，鲜明的三原色，质朴中透着浪漫。在现代装饰艺术中不乏这样的融合——即原始与现代，东方与西方，质朴与典雅。古老的东巴文字元素经过再创造、焕发出现代时尚气息，完全适合现代人的审美需要。

图5.63　民族元素创新设计由东巴文字演化的装饰图形(作者：刘峻丽)

图5.64　民族元素创新设计（作者：刘峻丽）

3. "美爱"品牌系列设计

图5.65和图5.68为"美爱"品牌贺卡设计，此系列设计以"美和爱"作为文化和精神内涵展开，创作了一套传递"爱和情感"的贺卡。作品的主题图形是从云南东巴文中提炼元素再创作的。清代文人余庆远曾在《纳西见闻录》中针对东巴文言道："专象形，人则图人，物则图物，以书为契。"东巴文字作为象形文字以人物、动物、景物、器物，以及指代性符号为表现元素，并以人的基本元素加上指代性符号来表示意思，如在人物基本型的头上加发髻就表示是女人。另外，在东巴文中还常出现表示"朋友"、"姐妹"、"兄弟"，以及"交易"等意思的成对和成双的人物图形，设计者抓住这一特点，并以情感信息为依托，构思了一套表达友谊、欢畅、喜悦等情感的组合人物作为主体图形，进而结合立体构成创意出可以互动、又可以自动的系列贺卡。作品保持了东巴文以线形为主的表现方法，并延续了东巴教宗教画中常用的"红、绿、黄"三色，并焕发出时代的信息。

图5.65　东巴文

图5.66　由东巴文字元素演化的基本形(作者：曾静)

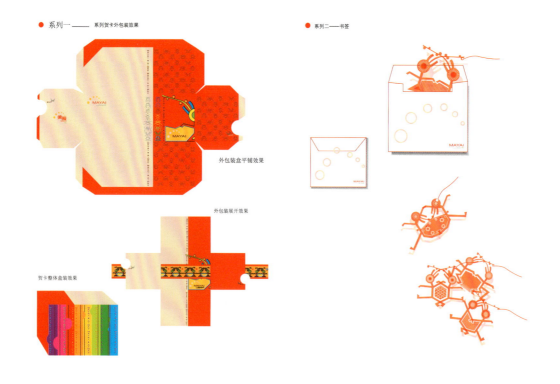

图5.67 "美爱"创意贺卡设计(作者:曾静)

如图5.68所示，以"美爱"品牌构思的儿童趣味书籍设计，该书以介绍东巴文字的趣事为内容，在书页中还设计有可翻折的立体效果，寓教于乐于趣味中。

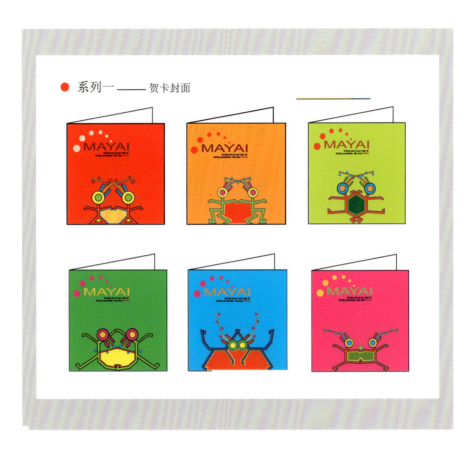

图5.68　"美爱"儿童趣味书籍设计(作者：曾静)

如图5.69所示"甜家百货"为虚拟的百货公司品牌。构思以"温馨家庭的购物天堂"为定义展开设计，在这里展示的是部分形象系统。辅助图形以一家三口为基本形，人物特征取之于云南少数民族形象。

设计构思强调人性的关怀，辅助图形传达了快乐、诙谐的氛围，图形的形式风格吸取了少数民族十字绣块状构成的工艺特点。基本色以白、红、黑、黄组成，给人明朗、温暖、甜蜜感。设计构思与百货服务于大众的理念相吻合。

图5.69　"甜家"百货品牌形象设计(作者：苏珊珊)

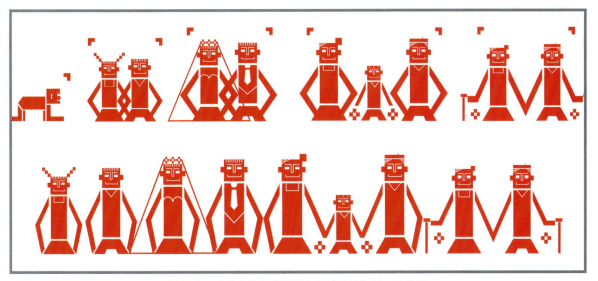

图5.70 "甜家"百货辅助图形拓展(作者：苏珊珊)

如图5.70所示，是辅助图形拓展的形象群。这套辅助图形可长可短，展示了组合的灵活性，可适合不同尺度的空间的布置，也适合于企业各种传播载体的应用。

如图5.71所示，是"甜家百货"辅助图形的变异拓展。

图5.71 "甜家"百货辅助图形拓展(作者：苏珊珊)

第六章　民族文化元素在现代设计中的应用

要求与目标：

(1) 结合地方传统名优产品进行开发式的设计训练，一方面可以对地方传统民俗文化和民间美术进行学习和借鉴；另一方面，可以为开发地方名产作贡献。

(2) 借用销售市场的某种商品，再结合中国传统节日或文化艺术活动进行再创造设计，在增强学生们的实战能力的同时提高创作热情。

要点：

(1) "恰当性"是民族文化艺术在现代设计中应用的重要因素，指的是所选择的民族文化符号和传统装饰图形，应该适合于现代设计的应用范围，这其中还包括装饰风格和材料应用方面的恰当和协调。

(2) 通过设计寻找传统元素与现代设计的契合点，一方面需要找到两者之间的契合点与转换因素，以触动想象和创造；另一方面，需要协调传统与现代在时空和审美标准上的差异和矛盾点。

第一节　挖掘地方资源，提升现代产品的文化品质

　　民族艺术和传统造物是中华文化重要的组成部分，它们不仅作为生活样式与民众的普通生活有着千丝万缕的联系，还作为精神样式是民众智慧和情感的结晶。在高度发展的现代社会，民族传统节日、民俗风情活动仍然是维系现代人情感的重要因素。产自于各地区的地方特产仍然需要本土性文化符号、独特的民族文化样式进行点缀和装饰，作为地方经济支柱的特色名产，也将通过现代创新思想和现代科技的力量得到开发和利用。

　　文化是一个民族千百年精神与智慧的结晶，在高度发展的经济形势下，已满足了物质生活的现代人类对于精神生活有着更高的需求。面对消费市场，现代产品将不仅仅提供物质上的需要，还肩负着满足现代人的精神需求、提升现代生活文化品位的社会责任。而现代产品的文化个性正是通过文化元素和文化精神品质得以传达的。特别是在全球化的经济形式下，进入国际市场的来自不同国家的现代产品，一方面，需要考虑到产品在文化和技术含量上的通用性，找到一种恰当的语言使本地区的产品在国际市场得以流通；另一方面，还需要考虑到本地产品的独特个性，进而体现出不同民族文化的多样性，为本地区的产品争取更大的利润。这些正是民艺设计再创造需要解决的问题。

第二节　民族文化元素在现代设计中的应用形式

　　现代设计已深入人们衣食住行的各个方面，民族文化元素在现代设计中的应用范围很广，涉及平面设计、包装设计、广告媒体设计、染织服装设计、装饰用品设计、建筑装潢设计、工业产品设计等。然而，根据应用范围和构思立意的不同，借鉴、应用的方式也不同。对于民族传统文化元素的借鉴和应用，我国设计工作者积累了很多经验，其中"借其形、承其意、传其神"得到广泛的认可。

(1)"借其形"——就是对民族文化元素、传统装饰图形及艺术表现形式的借鉴,既然是借鉴,强调的是通过借鉴发挥设计再创造的潜能。在实际工作中每一个设计者的发想基点都不同,同一个元素可以引发无数个新的想象。

(2)"承其意"——传统装饰图形与中华文化密切相关,是中华先辈精神观念和思想情感的载体,其中蕴含有大量祈盼自由幸福、战胜驱赶邪恶、祝福吉祥如意的内容,完全符合现代人对美好生活的追求,可以借用,与此同时,也可以依据现代设计构思的需要予以拓展。

"承其意"体现了传承和拓展两方面的意思。运用现代人的思维方法将富有民族文化色彩的寓意融合于新的形式语言中,必将获得新的艺术感染力。

(3)"传其神"——神情与韵律是中国传统艺术一贯推崇的最高艺术境界。神韵即表示形象、神态上的特质,又往往体现在作品的整体风格上,是形、色、构图组合后达到的意境。虚实相生、动静相宜、情境相随都是传统艺术形式中传达的神韵。

借鉴以上理念,本文提出"纹、质、意、品"作为应用构思的导入点。

"纹"——指图形元素。在实际应用中,也包括色彩基调和装饰形式的提取和借鉴,纹往往是文化符号的载体,是精神和思想情感的有形生命。

"质"——指材料和材质。一个地区原生态的资源及由此形成的工艺文化,是地方文化的特色因素。质也是一种文化语言,质与型相辅相成。

"意"——在这里,主要指文化内涵和历史文脉。每一个图形符号都承载着人类的思想意识,都以独特的形态诉说着人类的情感。

"品"——指品性与品味。品味与文化修养和文化素质相关,从造物来讲,品位与产品的文化档次和价值档次有关,具有审美意义。服务于不同阶层的图形与器物品位会不同。

以上四点是对传统图形或造物形态基本构成因素的一个总结,从这四个方面可以较整体地把握传统图形和传统造物的基本属性和特征。在实际创作时,构思发想的触动点也许是多种多样的,在把握基本规律的情况下,每一个人可以根据自己的知识积累发挥个体独特的想象。

民族文化和传统图形元素在现代设计中的应用，实际上是通过创造性思维、通过设计寻找传统元素与现代设计的契合点，一方面需要找到两者之间的契合点与转换因素，以触动想象和创造；另一方面，需要协调传统与现代在时空和审美标准上的差异和矛盾点。

第三节　民族文化元素应用的基本原则

1. 恰当性

"恰当性"指的是所选择的民族文化符号和传统装饰图形，应该适合于现代设计的应用范围，并包括装饰风格和材料应用方面的恰当性和协调性。

传统图形或传统装饰图案其本身就具有在性别、辈分、等级及婚、殇、礼、祭等应用场所上的差异，需要认真了解后有选择地使用。

2. 创新性

"创新性"是设计创造的本质特征，也是新民艺设计要解决的最重要的课题。坚持实践，立足于原创是创新的最基本、最有效的方法。不断从现代科技、现代设计思维中汲取养分、拓展创想视野，突破陈旧的思维模式。民艺的创新是多方位的，应包括造型方法、构图形式、表现形式及材料应用等。

3. 系统性

"系统思维"是现代设计极力提倡的一种构想方法和设计策略。系统思维也是一种发散性的思维方法，它强调一项设计工程的统一性和完整性，强调部分与整体之间的关系。譬如产品包装的系统化设计包含的产品的品牌、器形、包装装潢、广告媒体等各个方面都是设计策划必须整体考虑的工作。对于现代设计的民族化及传统文化产品的开发，所涉及的形式与内容、装饰手段和装饰风格都需要从整体的视野上加以全面的考量和安排，而不是孤立地、零敲碎打地做表面文章。

4. 品牌性

品牌是产品的核心价值，品牌的文化含量及品牌的精神实质是优质产品的灵魂和精神主导。在非物质文化产业或产品的开发中，建立明晰的品牌战略意识，创造具有中国特色的商业品牌才有可能将中国的产品顺利地推向国际市场。

第四节　民族文化元素应用实例解析

设计应用案例——品牌形象系统

图6.1展示的是以藏区"丽莎国际宾馆"为内容的VI形象系统，其品牌及辅助性标志，均从云南香格里拉"松赞林寺"的建筑装饰中提取元素演化而来，这种图形的内涵具有较强的宗教色彩，与一般旅馆的标志不同(正因为取自于宗教符号作为商业品牌是否被认可存有疑义。)

(1) 宾馆主体标识

(2) 宾馆名片

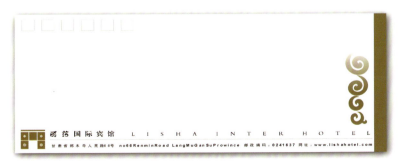

(3) 宾馆信封　　　　　　　　　　　(4) 宾馆标识系统

图6.1　VI形象系统设计(作者：龙占鳌)

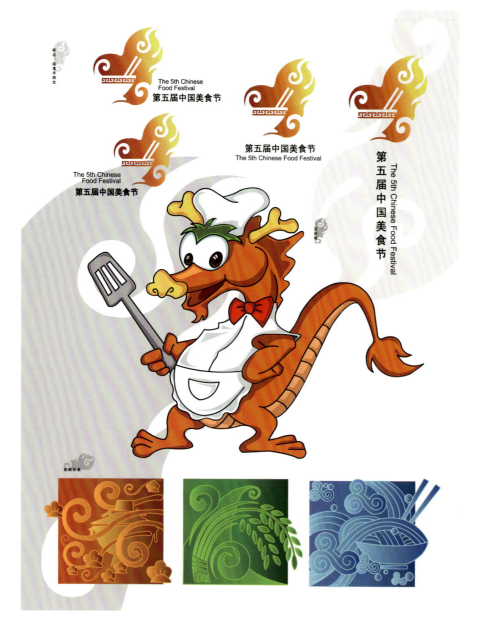

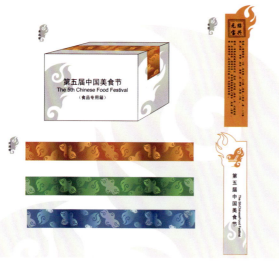

图6.2展示的是以"中华饮食节"为主题的视觉形象系统,作者以"龙"为吉祥物,以"祥云"与谷物同构作为象征图形,作者以一个可爱的卡通形象替换了"龙"这个家喻户晓的古老形象,整体装饰风格欢快而温暖,符合主题内容。

图6.2 VI形象系统设计(作者:卢真贞)

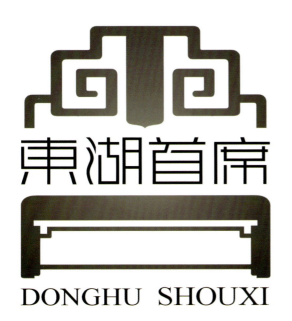

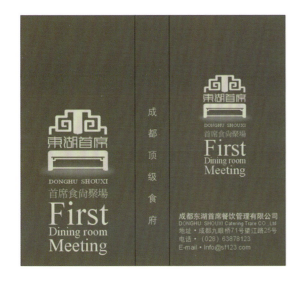
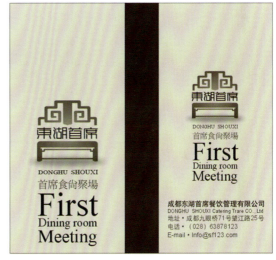

图6.3中的这组设计作品为"东湖首席"品牌形象系统的部分内容。图形以传统木椅与文字同构,恰到好处地表达了品牌的行业内涵。图形与文字在构造上既统一又富有变化。标准色彩以灰色为基调,古朴而端庄。

图6.3　VI形象系统设计(作者:王亚冰)

设计应用案例——招贴广告系列

皮影与泥塑面具都是陕西民间工艺美术的杰出代表,作品以皮影、泥塑作为图形元素,传达了陕西凤翔民间工艺美术的昌盛。系列作品以黑与黄两色为主色调,夸张的明度对比具有强烈的视觉冲击力和震撼力,较好地体现了文化招贴的张力。

图6.4中的三幅招贴所运用的元素采用的是一种再现性的手法,然而,通过关键文学的提示,表达了招贴所要传达的意图。图6.5中的三幅招贴在立意上更具有创新性。在这里,传统图形元素不是简单地再现,而是作为一个符号融合于新的构思之中。

图6.4 凤翔民间艺术展招贴(作者:刘磊)

图6.5 凤翔民间艺术展招贴(作者:刘磊)

图6.6 文化招贴(作者：夏晓丽)

图6.6作为地方摇滚音乐节的招贴，作者借用甘肃麦积山洞窟的传统雕塑形象与新的创意巧妙结合起来，极富张力的四大金刚挥动着乐器，其神情使系列招贴传达出新奇和诙谐的艺术情趣。

图6.7由陈瑜同学的创作的文化类招贴，表达的是楚汉文化中的精神内涵。原系列作品共六张其图形以云纹、日纹、月纹与人的五官、手足的同构，传达出人与太阳天地宇宙共存亡的意境，具有很强的意象。

图6.7 文化招贴(作者：陈瑜)

设计应用案例——包装装潢设计

图6.8这是为"德源堂"餐饮店设计的一套视觉形象系统中的部分作品。其标志与应用图形借助于河南朱仙镇年画。民间年画强烈的视觉感染力为"德源堂"店铺增添了浓郁的民间文化韵味，这一案例作为特色地区特色餐饮店铺的视觉形象具有参考价值。这一案例也充分证明传统文化艺术元素与现代设计的融合，将超越一般性装饰的点缀功能。

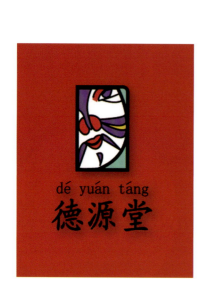

图6.8 "德源堂"餐饮系列包装(作者：梁靖)

图6.9是由广州黑马广告公司设计的"可采"面膜，以青花瓷的装饰风格作为产品的视觉形象。不仅具有鲜明的东方神草的视觉印象，也恰当地点明面膜采用中草药为材料的产品特性。

"福喜"是润滑油的品牌，图6.10中的标志设计以太极图形作为元素，将太极文化及太极图形圆韵、旋动的气韵与产品、与企业的"福喜"文化内涵重合同构在一起，设计构思定位恰当、精准。

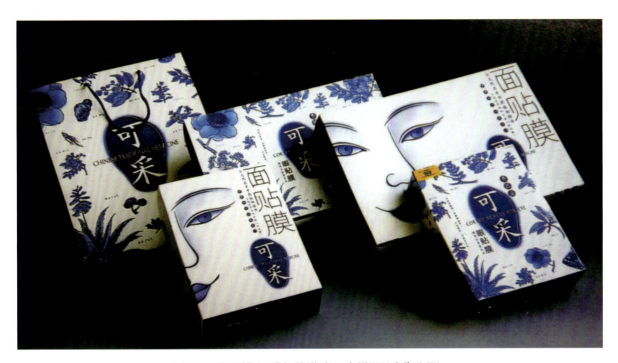

图6.9 "可采"面膜包装(作者：广州黑马广告公司)

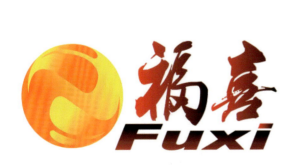

图6.10 "福喜"润滑油品牌及瓶贴设计(作者：明光)

虎坐凤架鼓（湖北江陵出土）

如图6.11和图6.12所展示的是"凤午楚天"系列酒包装，为"凤午楚天"是湖北省名品"白云边"酒的新品牌。如图6.12所示，"凤午楚天"酒包装的器型和装饰元素，借用了荆州楚汉墓室的镇墓器"虎座凤架鼓"和漆器装饰的基本形式。设计者对原型进行了大胆的突破和再创造，新的瓶型个性独特，瓶体线型简洁、圆润，瓶体及瓶贴红黑色相映，既保持了汉代漆饰器具的风格，又具有鲜明的现代器型的审美品质。"凤午楚天"酒系列包装是借助举世闻名的楚汉文化和传统漆器文化，提升商品的文化品质，并赋于普通商品以文化精神的一个很好的范例。

图6.11 酒品包装(作者：陈晓勇)

如图6.11所示该酒瓶参考了湖北出土的战国时期称之为"虎钮錞于"的器型，设计者根据酒的容量和物理功能对原形态做了很大的调整，原器型"錞于"是古代用于军队的一种大型乐器。

图6.12 "凤舞楚天"白酒酒瓶包装(作者：李鹏)

如图6.13所示,"家谱"酒以家谱文化作为酒的内涵铺垫,器型上的姓氏牌号,可以根据购买者姓名的不同替换。包装盒内除酒品之外还附送姓氏家族历代名士等信息一份。这一创意不仅塑造了商品的个性特征和文化品质,也是促销的重要手段。

酒作为传统饮品大都用于节庆礼宾场合,"天赐良缘"酒主要定位于婚庆。设计者着意于纸盒包装的外观,除了色彩气氛,在盒的顶部设计了一只利用刻纸可以翻折的蝴蝶,其寓意一目了然。

酒是最具有地方文化意义的产品,南北各地乃至世界各国都有各自不同的酒品,如绍兴的黄酒、贵州的茅台、东北的二锅头;此外,法国的香槟、俄罗斯的伏特加等,不仅口味不同,其中也渗透了地方特色文化。因此,品牌文化创意和地方审美特色成为这一类产品包装装潢设计应把握的要点。

"家谱"酒包装　作者:彭琬玲　　"天赐良缘"酒包装　作者:彭琬玲

图6.13　酒品包装(作者:彭琬玲)

竹盛产于我国南方，我国存着十分丰富的竹文化传统。图6.14是利用竹材开发的系列酒品设计，其构思新巧，极富特色。

作为江阴的地方特产"黑米酒"经过特殊的酿造方法制成，该酒主要用于妇女产后活血化瘀。如图6.15所示包装装潢采用红黑两色作为主色调，一方面以凸显黑米酒醇厚甘甜的口感，另一方面加强喜庆和温暖的气氛。

"官司云雾茶"是福建省周宁县地方名产，曾经作为贡品供奉朝廷。这里展示的是学生的课程练习。如图6.16所示是以写实风格的青绿山水表现，主要强调云雾茶的自然本色。

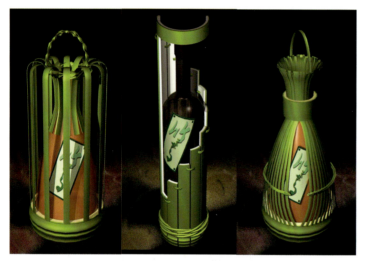

图6.14　竹制酒包装（作者：段武）

图6.15　酒品包装（作者：盛岚）

图6.16　茶包装（作者：余珊珊）

图6.17所示是以抽象图形及富有中国印章文化风格的品牌文字作为表现元素设计的福建"官司云雾"茶叶包装，视觉效果鲜明、突出，富有感染力，体现出高档茶品的品质。

图6.18所示是以"水云天"作为品牌设计的系列白酒包装。"水云天"三个字较好地体现了白酒的品质，包装形式以卷轴式和抽盖式作为结构特征，给人以书卷气，整个装饰符合中国文人富有抒情、浪漫的气质。

图6.17 "官司云雾"茶包装（作者：林素娟）

图6.18 "水云天"白酒包装（作者：江南大学学生）

如图6.19所示是"天赐良缘"酒的品牌和包装，装潢设计风格取材于家喻户晓的婚庆习俗。瓶型秀丽、端庄，瓶塞如同镶嵌有一颗明珠，酒瓶颈部束有类似红披肩的装饰，半透明展示性包装很好地表现了婚庆特点。

图6.20中的"善好"酒是浙江地区黄酒的一个品牌，包装装潢设计根据企业的意见强调古朴、悠久的历史感，另外，黄酒有暖胃活血的功效，在色调和整体风格上强调了酒的保健功能。

图6.19(a) "天赐良缘"酒包装 (作者：澎琬玲)

图6.19(b) "天赐良缘"酒包装 (作者：澎琬玲)　　　　图6.20 "善好"黄酒包装 (作者：澎琬玲)

设计应用案例——生活用具设计

汉字具有很强的象形性，而且，每一个字都相当独立，仿佛一个生命，能感应到他的跳动。"凹"字外形简洁、结构清晰，其构架与椅子相似。如图6.21所示，设计者依据"凹"的特征，将坐具设计成透空的样式。圆形具有圆满和谐之意，散点排列在以方形线为主的凹形构架中，既增加了对比美感，也显得通灵透气。

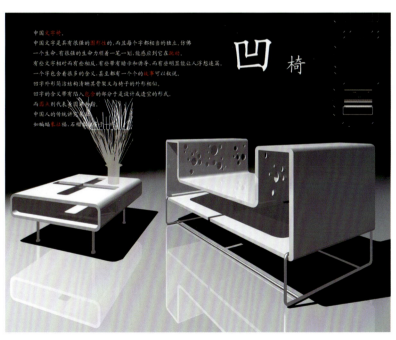
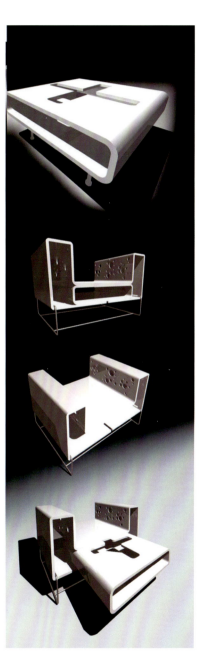

图6.21　家具设计（作者：顾琴芳）

图6.22所示的回纹与"回"字不仅形似，而且具有轮回不断的吉祥之意，是中国传统吉祥图案的重要元素。回纹在轮回的旋动中充满韵味，形与形之间既统一，又有渐大渐小的变化，且转折柔和，富有装饰美感。设计构思以回纹作为构架成型，在环境空间中，既具有陈设品的装饰美感，也可以置物摆设，其造型充满典雅的东方文化品位。

图6.23所示，以"回纹"作为造型的基本构架，通过一系列的变换，使造型更接近于流行性的几何线形。在材料上采用塑料，色彩上可以变换。并且，在材料上采用不均匀施料方法，使用者坐后，坐具将产生一定的变形，从而更贴合使用者。

图6.22　家具设计（作者：石卉）

图6.23　陈设具设计（作者：覃旭瑞）

设计应用案例——产品设计

图6.24的构思将"万"字图形二维拉伸变形作为吊灯造型,以吻合现代厨房操作台的形状,因灯具的造型光源的面积也扩大了,所以使用者在操作台的每一个角度都能获得充足的光线。

图6.25中"回纹壁挂式搁架"以"回纹"作为设计构思元素,起伏的回纹框架的转折处起到了分割空间的作用,采用金属材料,使产品更具有现代感。传统形式与现代功能交融是该产品的构思理念。

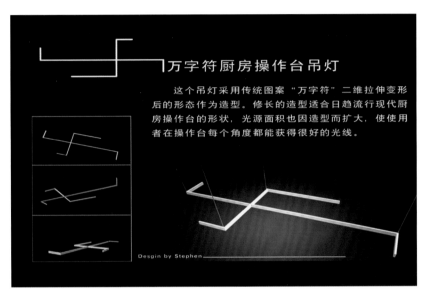

图6.24　万字厨房操作台吊灯(作者:张立新)

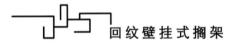

图6.25　陈设具设计(作者:张立新)

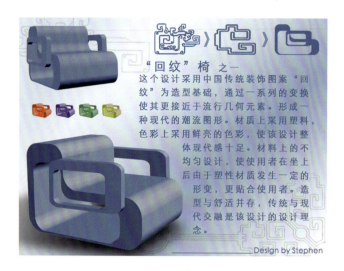

图6.26　家具设计(作者：张立新)

图6.27所示的这个产品采用"云纹"作为造型的发想元素，通过简化，使造型简练并富有现代美感，整个造型具有"S"形流动性，色彩上采用中国人喜好的大红色，采用呢绒作面料以配合曲线造型。

图6.28所示的是采用太极作为造型发想，造型的部件通过空间延伸，达到平面至立体的转换，作者将传统形式与现代功能结合起来借用，太极图一黑一白、一阴一阳、阴阳相生的原理，该设计以白色部分向上延伸并作为发光体体现"阳"的概念，而暗部体现"阴"的概念，从下往上看又重回太极图。

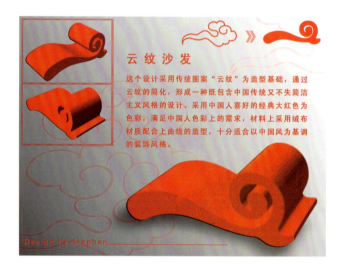

图6.27　家具设计(作者：张立新)

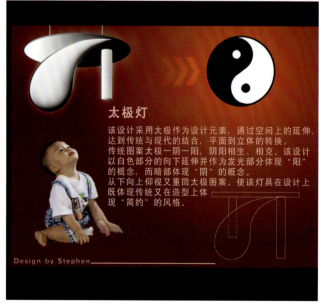

图6.28　灯具设计(作者：张立新)

图6.29与图6.30展示的系列吊灯，以传统剪纸作为参照，借鉴剪纸的透空和装饰特点作为现代时尚灯罩的结构。在造型上，从立体的角度将透刻的构架向空间延展，设计构想追求斯堪的那维亚风格，材料采用半透明的玻璃，既现代又不失中国风。

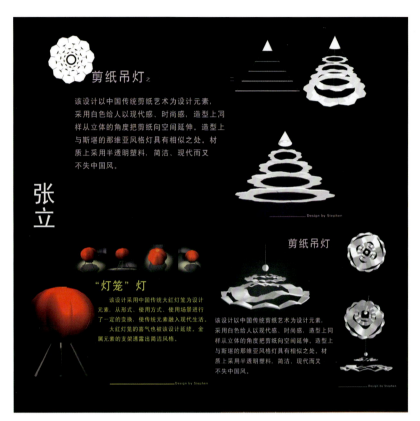

图6.29　灯具设计(作者：覃旭瑞)

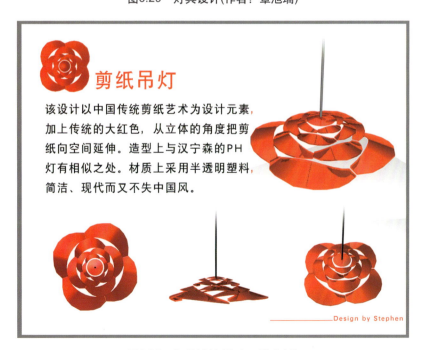

图6.30　灯具设计(作者：张立新)

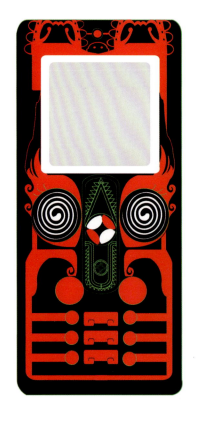

　　手机作为现代产品其外观造型与视觉风格，形形色色、不断翻新。民族图形在手机上的运用是一种尝试，特别是涉及材料的加工技术，其装饰尺度一定会受到加工条件的限制。图6.31所展示的只是作为一种概念设计，作者以民间泥塑上的纹饰和色彩与作为装饰手机的元素，色泽艳丽富有特点，值得商榷的是，整个装饰显得过于繁琐，缺乏现代感。

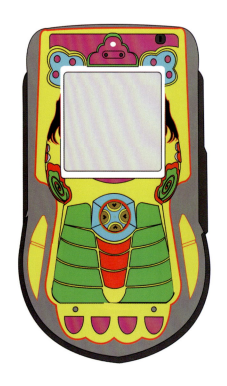

图6.31　手机设计

图6.32展示的是趣味产品设计——虎形纸卷和虎形睡枕。悬挂式纸卷筒纸从虎口中抽出，其造型有趣、结构简便。虎枕的一端呈虎口形，使用时，人的脖子正好安于虎口处，其创想为在符合使用功能的情况下增添产品的趣味性。这一形态可以联想到传统虎帽的造型，好似小孩套在老虎口中，将人化作虎，以求得虎神的保护。

● 布老虎睡枕平面展开图

● 布老虎纸巾抽 基本图形

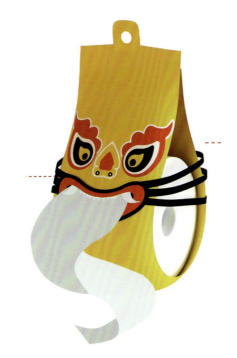

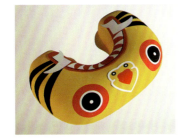

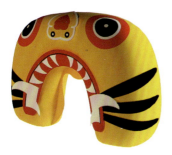

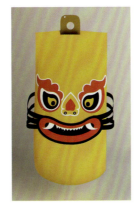

图6.32　趣味用品设计（作者：邵亚楠）

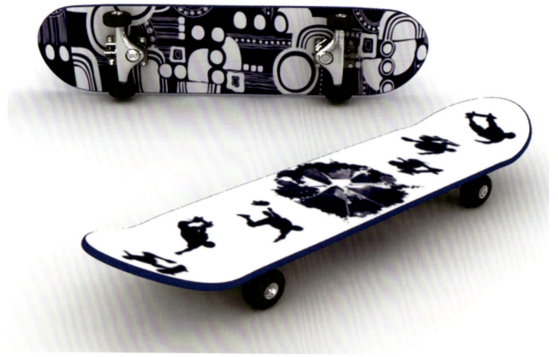

图6.33　滑板设计(作者：翁律刚)

　　图6.33、图6.34介绍的是将民间蓝印花布的装饰效果用于现代时尚产品的例子。时尚产品受到现代青年的热烈推崇，而流传近千年的蓝白装饰经过现代审美的再创造，不仅没有丝毫陈旧感，相反以其朴素、清新的格调提高了时尚产品的文化品位和精神品位。三个挂钟应该改进的是表现时间的数字，应明确并加以突出，以确保时钟的功能。

图6.34　挂钟设计(作者：陈立萍、王秀颖)

图6.35和图6.36展示的是作为旅游产品的装饰灯具，在构思上借鉴了山东剪纸中的传统题材"老鼠娶亲"。灯具以方形为基本结构，装饰面采用透雕，不仅体现了剪纸的基本特色也满足了灯具的功能需要。灯具的每一个构成面都可以拆装，既便于置换新图又便于组装携带。

面片是单独独立的构件，其图形的内容可以根据市场的需求与消费者的喜好来决定。

内构成的灯盒（连接于金属框架之上）

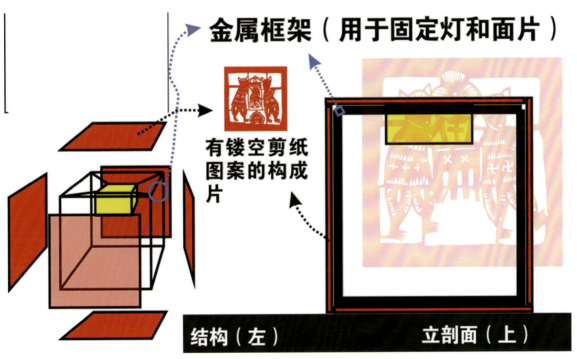

金属框架（用于固定灯和面片）

有镂空剪纸图案的构成片

结构（左）　　立剖面（上）

图6.35　旅游产品——"老鼠娶亲"装饰灯（作者：翟伟）

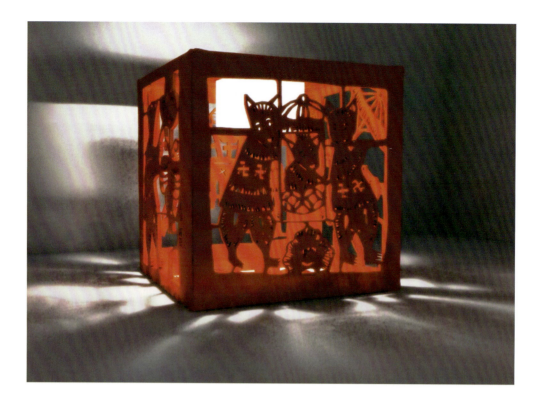

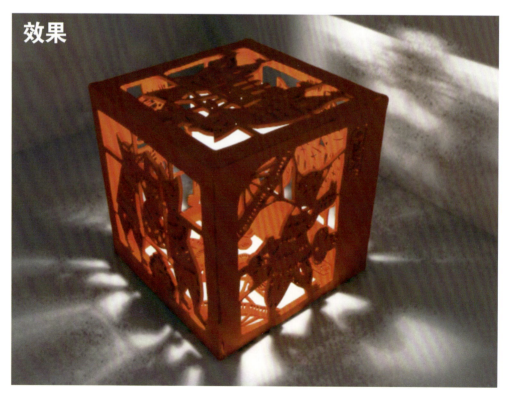

效果

图6.36 旅游产品——"老鼠娶亲"装饰灯(作者:翟 伟)

参 考 文 献

[1] 姜今，姜惠惠．设计艺术[M]．长沙：湖南美术出版社，1995．

[2] 诸葛铠．图案设计原理[M]．南京：江苏美术出版社，1999．

[3] 李砚祖．装饰之道[M]．北京：中国人民大学出版社，2003

[4] 靳之林．中国民间美术[M]．北京：五洲传播出版社，2004

[5] 靳埭强，何洁，杭间．传统图形与现代视觉设计[M]．济南：山东画报出版社，2005．

[6] 藤壬生．楚漆器研究[M]．香港：香港两木出版社．

[7] 叶苹．图形设计基础[M]．北京：高等教育出版社，2007．

[8] 赵丰．丝绸艺术[M]．杭州：浙江美术学院出版社，2000．

[9] 李力．中国文物[M]．北京：五洲传播出版社，2006．

[10] 陈竟．中国民俗剪纸史[M]．北京：北京大学出版社，2007．

[11] 吕品田．中国民间美术观念[M]．长沙：湖南美术出版社，2007．

[12] 龙夫．黑白现代图形[M]．郑州：河南美术出版社，1992．

[13] 张志春．中国服饰文化[M]．北京：中国纺织出版社，2009．